九、元劇之時地

元雜劇之體，創自何人，不見于紀載。鍾嗣成《錄鬼簿》所著錄，以關漢卿為首。寧獻王《太和正音譜》以馬致遠為首。然《正音譜》之評曲也，于關漢卿則云：「觀其詞語，乃可上可下之才。」蓋所以取者，初為雜劇之始，故卓以前列。」蓋《正音譜》之次第，以詞之甲乙論，而非以時代之先後。其以漢卿為雜劇之始，固與《錄鬼簿》同也。漢卿時代，頗多異說。楊鐵崖《元宮詞》云：「開國遺音樂府傳，白翎飛上十三弦。大金優諫關卿在，《伊尹扶湯》進劇編。」此關卿當指漢卿而言。雖《錄鬼簿》所錄漢卿雜劇六十本中，無《伊尹扶湯》，而鄭光祖所作雜劇目中有之。然馬致遠《漢宮秋》雜劇中有云：「不說它《伊尹扶湯》，則說那《武王伐紂》。」案《武王伐紂》乃趙文殷所作雜劇，則《伊尹扶湯》亦必為雜劇之名。馬致遠時代，在漢卿之後，鄭光祖之前，則其所

宋元戲曲史

九、元劇之時地

云《伊尹扶湯》劇，自當為關氏之作，而非鄭氏之作。其不見于《錄鬼簿》者，亦猶其所作《竇娥冤》《續西廂》等，亦未為鍾氏所著錄也。楊詩云云，正指漢卿，則漢卿固逮事金源矣。《錄鬼簿》云：「漢卿，大都人，太醫院尹。」明蔣仲舒《堯山堂外紀》（卷六十八）則云：「金末為太醫院尹，金亡不仕。」則不知所據。據《輟耕錄》（卷二十三）則漢卿至中統初尚存。案自金亡至元中統元年，凡二十六年。果使金亡不仕，則似無于元代進雜劇之理。寧視漢卿生于金代，仕元，為太醫院尹，為稍當也。又《鬼董》五卷末，有元泰定丙寅臨安錢孚跋，云「關解元之所傳」，後人皆以解元為即漢卿，遂誤以此書為漢卿所作。錢氏《元史·藝文志》仍之。案解元之稱，始于唐，而其見于正史也，始于《金史·選舉志》。金人亦喜稱人為解元，如董解元是已。則漢卿得解，自當在金末。若元則唯太宗九年（金亡後三年）秋八月一行科舉，後廢而不舉者七十八年。至仁宗延祐元年八月，始復以科目取士，遂為定制。故漢卿得解，即非在金世，

六三

宋元戲曲史

九、元劇之時地

亦必在蒙古太宗九年。至世祖中統之初，固已垂老矣。雜劇苟為漢卿所創，則其創作之時，必在金天興與元中統間二三十年之中，此可略得而推測者也。《正音譜》雖云漢卿為雜劇之始，然漢卿同時，雜劇家業已輩出，此未必由新體流行之速，抑由元劇之創作諸家亦各有所盡力也。據《錄鬼簿》所載：于楊顯之則云「與漢卿莫逆交，凡有珠玉，與公較之」；于費君祥則云「與漢卿交，有《愛女論》行于世」；于梁進之則云「與漢卿世交」。又如紅字李二、花李郎二人，皆注教坊劉耍和婿。按《輟耕錄》所載院本名目，前章既定為金人之作，而云教坊魏、武、劉三人鼎新編輯，劉疑即劉耍和。金李治敬齋《古今黈》（卷一）云：「近者伶官劉子才，蓄才人隱語數十卷。」疑亦此人，則其人自當在金末，而其婿之時代，當與漢卿不甚相遠也。他如石子章，則《元遺山詩集》（卷九）有答石子璋兼送其行七律一首；李庭《寓庵集》（卷二）亦有送石子章北上七律一首。按寓庵生于金承安三年，卒于元至元十三年，其年代與遺山略

同。如雜劇家之石子章，即《遺山》《寓庵集》中之人，則亦當與漢卿同時矣。

此外與漢卿同時者，尚有王實父。《西廂記》五劇，《錄鬼簿》屬之實父。後世或謂王作，而關續之（都穆《南濠詩話》，王世貞《藝苑卮言》）；或謂關作，而王續之者（《雍熙樂府》卷十九，載無名氏《西廂十咏》）。然元人一劇，如《黃粱夢》《驕驌裘》等，恒以數人合作，況五劇之多乎？且合作者，皆同時人，自不能以作者與續者定時代之先後也。則實父生年，固不後于漢卿。又漢卿有《閨怨佳人拜月亭》一劇，實父亦有《才子佳人拜月亭》劇，其所譜者乃金南遷時事，事在宣宗貞祐之初，距金亡二十年，或二人均及見此事，故各有此本歟？

此外元初雜劇家，其時代確可考者，則有白仁甫樸。據元王博文《天籟集序》謂：「仁甫年甫七歲，遭壬辰之難。」又謂：「中統初，開府史公，將以所業薦之于朝。」按壬辰為金哀宗天興元年，時仁甫年七歲，則至中統元年庚辰，年正三十五歲；故于至元一

統後，尚游金陵。蓋視漢卿爲後輩矣。

由是觀之，則元劇創造之時代，可得而略定矣。至有元一代之雜劇，可分爲三期：

一、蒙古時代：此自太宗取中原以後，至至元一統之初。《錄鬼簿》卷上所錄之作者五十七人，大都在此期中。（中如馬致遠、尚仲賢、戴善甫，均爲江浙行省務官，姚守中爲平江路吏，李文蔚爲江州路瑞昌縣尹，趙天錫爲鎮江府判，張壽卿爲浙江省椽史，皆在至元一統之後。侯正卿亦曾遊杭州，然《錄鬼簿》均謂之前輩名公才人，與漢卿無別，或其遊宦江浙，爲晚年之事矣。）其人皆北方人也。

二、一統時代：則自至元後至至順後至元間，《錄鬼簿》所謂「已亡名公才人，與余相知或不相知者」是也。其人則南方爲多，否則北人而僑寓南方者也。

三、至正時代：《錄鬼簿》所謂「方今才人」是也。此三期，以第一期之作者爲最盛，其著作存者亦多，元劇之傑作大抵出于此期中。至第二期，則除官天挺、鄭光祖、喬吉三家外，殆無足觀，而其劇存者亦罕。第三期則存者更罕，僅有秦簡夫、蕭德祥、朱凱、王曄五劇，其去蒙古時代之劇遠矣。

就諸家之時代，今取其有雜劇存于今者，著之。

第一期

關漢卿　楊顯之　張國賓（一作國賓）　石子章　王實父　高文秀　鄭廷玉　白樸　馬致遠　李文蔚　李直夫　吳昌齡　武漢臣　王仲文　李壽卿　尚仲賢　石君寶　紀君祥　戴善甫　李好古　孟漢卿　李行道　孫仲章　岳伯川　康進之　孔文卿　張壽卿

第二期

楊梓　宮天挺　鄭光祖　范康　金仁傑　曾瑞　喬吉

第三期

秦簡夫　蕭德祥　朱凱　王曄

九、元劇之時地

宋元戲曲史

九、元劇之時地

此外如王子一、劉東生、谷子敬、賈仲名、楊文奎、楊景言、湯式,其名均不見《錄鬼簿》。《元曲選》于谷子敬、賈仲名諸劇,皆云元人,《太和正音譜》則直以為明人。案王劉諸人不見他書,唯賈仲名則元人有同姓名者。《元史·賈居貞傳》:「居貞字仲明,真定獲鹿人,官至江西行省參知政事。卒于至元十七年,年六十三。」則尚為元初人,似非作曲之賈仲名。且《正音譜》寧獻王所作,紀其同時之人,當無大謬。又谷賈二人之曲,雖氣骨頗高,而傷于綺麗,頗與元曲不類,則視為明初人,當無大誤也。

更就雜劇家之里居研究之,則如下表:

大都	中書省所屬	河南江北等處行中書省所屬	江浙等處行中書省所屬	
關漢卿	李好古 保定	陳無妄 東平	趙天錫 汴梁	
王實甫	彭伯威 同	王廷秀 益都	金仁傑 杭州	
庾天錫	白樸 真定	武漢臣 濟南	陸顯之 汴梁	范康 同
馬致遠	李文蔚 同	岳伯川 同	鍾嗣成 汴梁	沈和 同
			鮑天祐 同	

大都	中書省所屬	河南江北等處行中書省所屬	江浙等處行中書省所屬
王仲文	尚仲賢 同 康進之 棣州	姚守中 洛陽	陳以仁 同
楊顯之	戴善甫 同 吳昌齡 西京	孟漢卿 亳州	范居中 同
李壽卿	太原		
紀君祥	侯正卿 同 劉唐卿 同	張鳴善 揚州	施惠 同
費君祥	史九敬先 同 喬吉甫 西京	孫子羽 同	黃天澤 同
費唐臣	江澤民 同 石君寶 平陽		沈拱 同
張國寶	鄭廷玉 彰德 于伯淵 同		周文質 同
石子章	趙公輔 同		蕭德祥 同
李寬甫	趙文殷 同 狄君厚 同		陸登善 同
梁進之	大名 孔文卿 同		王曄 同
孫仲章	陳寧甫 同 鄭光祖 同		王仲元 同
趙明道	宮天挺 同 李行甫 同		楊梓 嘉興
李子中	高文秀 東平		
李時中	張時起 同		
曾瑞	顧仲清 同		

大都	中書省所屬
王伯成 張壽卿 同	河南江北等處行中書省所屬
涿州 趙良弼 同	江浙等處行中書省所屬

由上表觀之，則六十二人中，北人四十九，而南人十三。中書省所屬之地，即今直隸、山東西產者，又得四十六人。而其中大都產者，十九人。且此四十六人中，其十分之九，爲第一期之雜劇家，則雜劇之淵源地，自不難推測也。又北人之大都之外，以平陽爲最多，其數當大都之五分之二。按《元史·太宗紀》：『太宗七年，耶律楚材請立編修所于燕京，經籍所于平陽，編集經史，至世祖至元二年，始徙平陽經籍所于京師。』則元初除大都外，此爲文化最盛之地，宜雜劇家之多也。至中葉以後，則劇家悉爲杭州人，中如宮天挺、鄭光祖、曾瑞、喬吉、秦簡夫、鍾嗣成等，雖爲北籍，亦均久居浙江。蓋雜劇之根本地，已移而至南方，豈非以南宋舊都，文化頗盛之故歟？

宋元戲曲史

九、元劇之時地

元初名臣中有作小令套數者；唯雜劇之作者，大抵布衣，否則爲省掾令史之屬。蒙古色目人中，亦有作小令套數者，而作雜劇者，則唯漢人（其中唯李直夫爲女眞人）。蓋自金末重吏，自掾史出身者，其任用反優于科目。至蒙古滅金，而科目之廢，垂八十年，爲自有科目來未有之事。故文章之士，非刀筆吏無以進身，則雜劇家之多爲掾史，固自不足怪也。沈德符《萬曆野獲編》（卷二十五）及臧懋循《元曲選序》均謂蒙古時代，曾以詞曲取士，其說固誕妄不足道。余則謂元初之廢科目，却爲雜劇發達之因。蓋自唐宋以來，士之競于科目，已非一朝一夕之事，一旦廢之，彼其才力無所用，而一于詞曲發之。且金時科目之學，最爲淺陋（觀劉祁《歸潛志》卷七、八、九數卷可知）。此種人士，一旦失所業，固不能爲學術上之事，而高文典冊，又非其所素習也。適雜劇之新體出，遂多從事于此；而又有一二天才出于其間，充其才力，而元劇之作，遂爲千古獨絶之文字。然則由雜劇家之時代爵里，以推元劇創造之時代，及其發達之原因，如上

六七

所推論，固非想象之説也。

附考：案金以律賦策論取士。逮金亡後，科目雖廢，民間猶有爲此學者。如王博文《白仁甫天籟集序》謂：『律賦爲專門之學，而太素有能聲（太素，仁甫字），號後進之翹楚。』案仁甫金亡時不及十歲，則其作律賦，必在科目已廢之後。當時人士之熱中科目如此。又元代士人不平之氣，讀宮天挺《范張雞黍》劇第一、二折，可見一斑也。

九、元劇之時地

十、元劇之存亡

元人所作雜劇，共若干種，今不可考。明李開先作《張小山樂府序》云：「洪武初年，親王之國，必以詞曲千七百本賜之。」然寧獻王權亦當時親王之一，其所作《太和正音譜》卷首，著錄元人雜劇，僅五百三十五本。加以明初人所作，亦僅五百六十六本。則李氏之言或過矣。元鍾嗣成《錄鬼簿序》，作于至順元年，而書中紀事，訖于至正五年。其所著錄者，亦僅四百五十八本。雖此二書所未著錄而見于他書，或尚傳于今者，亦尚有之；然現今傳本出于二書外者，不及百分之五，則李氏所云千七百本，或兼小令套數言之。而其中雜劇，至多亦不出千種。又其煊赫有名者，大都盡于二書所錄，良可信也。至明隆、萬間而流傳漸少，長興臧懋循之刻《元曲選》也，從黃州劉延伯借元人雜劇二百五十種。然其所刻百種內，已有明初人作六種（《兒女團圓》《金安壽》《城南柳》《誤入桃源》《對玉梳》《蕭淑蘭》），則二百五十種中，亦非盡元人作矣。與臧氏同時刊行雜劇者，有無名氏之《元人雜劇選》，海寧陳與郊之《古名家雜劇》，而金陵唐氏世德堂亦有彙刊之本。唐氏所刊，僅見殘本三種：一為明王九思作，餘二種皆《元曲選》所已刊。至《元人雜劇選》與《古名家雜劇》二書，至為罕觀，存佚已不可知。第就其目觀之，則《元人雜劇選》之出《元曲選》外者，僅馬致遠《踏雪尋梅》、羅貫中《龍虎風雲會》、無名氏《九世同居》《苟金錠》四種耳。《古名家雜劇》正續二集，雖多至六十種。然并刻明人之作，內同于《元人雜劇選》者三十九種，同于《元曲選》者一種。此外則除明周憲王、徐文長、汪南溟各四種外，所餘唯八種。且為元為明尚不可知。可知隆、萬間人所見元曲，當以臧氏為富矣。姚士粦《見只編》謂：「湯海若先生妙于音律，酷嗜元人院本。自言篋中所藏，多世不常有，已至千種。」朱竹垞《靜志居詩話》謂：「山陰祁氏澹生堂所藏元明傳奇，多至八百餘部。」湯氏自言未免過于誇大。若

祁氏所藏,有明人作在内,則其中元劇,當亦不過二三百種。何元朗《四友齋叢說》(卷三十七)謂其家所藏雜劇本,幾三百種,則當時元劇存者,其數略可知矣。惟錢遵王也是園藏曲,則目錄具存。其中確爲元人作者一百四十一種,而注元明間人及古今無名氏雜劇者,凡二百有二種,共三百四十三種。其後錢書歸泰興季氏,《季滄葦書目》載鈔本元曲三百種一百本,當即此書。則季氏之元曲三百種,當亦含明人作在内也。自是以後,藏書家罕注意元劇。唯黃氏丕烈于題跋中時時誇其所藏詞曲之富,而其所跋元曲,僅《太平樂府》數種。向頗疑其誇大,然其所藏《元刊雜劇三十種》,今藏乃顯于世。此書木函上,刊黃氏手書題字,有云:『《元刻古今雜劇乙編》。』不知當時共有幾編。而其前尚有甲編,則固無疑。如甲編種數,與乙編同,則其所藏元刊雜劇,當有六十種,可謂最大之秘笈矣。今甲編存佚不可知,但就其乙編言之,則三十種中爲《元曲選》所無者,已有十七種。合以《元曲選》中真元劇九十四種,與《西廂》五

劇,則今日確存之元劇,而爲吾輩所能見者,實得一百十六種。今從《錄鬼簿》之次序,并補其所未載者,叙錄之如下:

關漢卿十三本(凡元刊本均不著作者姓名,并識):

《關張雙赴西蜀夢》(元刊本。《錄鬼簿》《太和正音譜》并著錄。《正音譜》作『亭』,《錄鬼簿》作『庭』。)

《雙赴夢》。

《閨怨佳人拜月亭》(元刊本。《錄鬼簿》《正音譜》《也是園書目》并著錄。錢《目》作《王瑞蘭私禱拜月亭》。)

《錢大尹智寵謝天香》(《元曲選》甲集下。《錄鬼簿》《正音譜》《也是園書目》并著錄。)

《杜蕊娘智賞金綫池》(《元曲選》辛集上。《錄鬼簿》《正音譜》《也是園書目》著錄。)

宋元戲曲史

十、元劇之存亡

《望江亭中秋切鱠旦》(《元曲選》癸集上。《錄鬼簿》《正音譜》《也是園書目》著錄。)

《趙盼兒風月救風塵》(《元曲選》乙集上。《錄鬼簿》《正音譜》《也是園書目》著錄。《錄鬼簿》作《烟月舊風塵》。)

《關大王單刀會》(元刊本。《錄鬼簿》《正音譜》《也是園書目》著錄。)

《溫太真玉鏡臺》(《元曲選》甲集下。《錄鬼簿》《正音譜》《也是園書目》著錄。)

《詐妮子調風月》(元刊本。《錄鬼簿》《正音譜》著錄。)

《包待制三勘蝴蝶夢》(《元曲選》丁集下。《錄鬼簿》《正音譜》《也是園書目》著錄。)

《感天動地竇娥冤》(《元曲選》壬集下。《錄鬼簿》《正音譜》《也是園書目》著錄。)

《包待制智斬魯齋郎》(《元曲選》戊集下。《正音譜》《也是園書目》著錄,作《魯》。)

元無名氏。《元曲選》題元大都關漢卿撰。)

《崔鶯鶯待月西廂記》第五劇(明歸安凌氏覆周定王刊本。近貴池劉氏覆凌本。他本皆改易體例,不足信據。《南濠詩話》《藝苑卮言》,皆以第五劇爲漢卿作,是也。)

高文秀三本:

《黑旋風雙獻功》(《元曲選》丁集下。《錄鬼簿》《正音譜》著錄。《錄鬼簿》作《黑旋風雙獻頭》。)

《須賈諤范叔》(《元曲選》庚集下。《錄鬼簿》《正音譜》《也是園書目》著錄。《錄鬼簿》作《須賈諤范雎》。)

鄭廷玉五本:

《好酒趙元遇上皇》(元刊本。《錄鬼簿》《正音譜》《也是園書目》著錄。)

宋元戲曲史

十一、元劇之存亡

《楚昭王疏者下船》(元刊本。《元曲選》乙集下。《錄鬼簿》《正音譜》《也是園書目》著錄。)

《包待制智勘後庭花》(《元曲選》乙集下。《錄鬼簿》《正音譜》《也是園書目》著錄。)

《布袋和尚忍字記》(《元曲選》己集上。《錄鬼簿》《正音譜》《也是園書目》著錄。)

《看錢奴買冤家債主》(元刊本。《元曲選》庚集上。《錄鬼簿》《正音譜》《也是園書目》著錄。)

《崔府君斷冤家債主》(《元曲選》庚集上。《也是園書目》著錄，作元鄭廷玉撰。)

《元曲選》題元無名氏撰。)

白樸二本：

《唐明皇秋夜梧桐雨》(《元曲選》丙集上。《錄鬼簿》《正音譜》《也是園書目》著錄。)

《裴少俊牆頭馬上》(《元曲選》乙集下。《錄鬼簿》《正音譜》《也是園書目》著錄。《錄鬼簿》作《鴛鴦簡牆頭馬上》。)

馬致遠六本：

《江州司馬青衫淚》(《元曲選》己集上。《錄鬼簿》《正音譜》《也是園書目》著錄。)

《呂洞賓三醉岳陽樓》(《元曲選》丁集下。《錄鬼簿》《正音譜》《也是園書目》著錄。)

《太華山陳摶高臥》(元刊本。《元曲選》戊集上。《錄鬼簿》《正音譜》《也是園書目》著錄。)

七二

宋元戲曲史

十、元劇之存亡

《破幽夢孤雁漢宮秋》(《元曲選》甲集上。《錄鬼簿》《正音譜》《也是園書目》著錄。《錄鬼簿》無「破幽夢」三字。)

《半夜雷轟薦福碑》(《元曲選》丁集上。《正音譜》《也是園書目》著錄。)

《馬丹陽三度任風子》(元刊本。《元曲選》癸集下。《正音譜》《也是園書目》著錄。)

李直夫一本：

《便宜行事虎頭牌》(《元曲選》丙集上。《錄鬼簿》《正音譜》《也是園書目》著錄。《錄鬼簿》作《武元皇帝虎頭牌》。)

李文蔚一本：

《同樂院燕青博魚》(《元曲選》乙集上。《錄鬼簿》《正音譜》《也是園書目》著錄。《錄鬼簿》作《報冤臺燕青撲魚》。)

吳昌齡二本：

《張天師斷風花雪月》(《元曲選》乙集上。《錄鬼簿》《正音譜》著錄。《錄鬼簿》作《張天師夜斷辰鈎月》，《正音譜》作《辰鈎月》。)

《花間四友東坡夢》(《元曲選》辛集上。《正音譜》《也是園書目》著錄。)

王實甫二本：

《崔鶯鶯待月西廂記》(明歸安凌氏覆周定王刊本。近覆凌本。《錄鬼簿》《正音譜》《也是園書目》著錄。)

《四丞相歌舞麗春堂》(《元曲選》己集上。《錄鬼簿》《正音譜》《也是園書目》著錄。《錄鬼簿》『四丞相』作『四大王』。)

武漢臣三本：

《散家財天賜老生兒》(元刊本。《元曲選》丙集上。《錄鬼簿》《正音譜》《也

七三

宋元戲曲史

十、元劇之存亡

是園書目》著錄。）

《李素蘭風月玉壺春》（《元曲選》丙集下。《也是園書目》著錄，作元無名氏；《元曲選》題武漢臣撰。）

《包待制智勘生金閣》（《元曲選》癸集下。《也是園書目》著錄，作元無名氏；《元曲選》題武漢臣撰。）

王仲文一本：

《救孝子烈母不認尸》（《元曲選》戊集上。《錄鬼簿》《正音譜》著錄。）

李壽卿二本：

《說專諸伍員吹簫》（《元曲選》丁集下。《錄鬼簿》《正音譜》著錄。）

《月明和尚度柳翠》（《元曲選》辛集下。《錄鬼簿》《正音譜》《也是園書目》著錄。《錄鬼簿》作《月明三度臨歧柳》。）

尚仲賢四本：

《洞庭湖柳毅傳書》（《元曲選》癸集上。《錄鬼簿》《正音譜》著錄。）

《漢高祖濯足氣英布》（元刊本。《元曲選》辛集上。《錄鬼簿》《正音譜》《也是園書目》著錄。）

《尉遲公三奪槊》（元刊本。《錄鬼簿》《正音譜》著錄。）

《尉遲公單鞭奪槊》（《元曲選》庚集下。《也是園書目》著錄。《元曲選》不著誰作。）

石君寶三本：

《魯大夫秋胡戲妻》（《元曲選》丁集上。《錄鬼簿》《正音譜》《也是園書目》著錄。）

七四

宋元戲曲史

十八、元劇之存亡

《李亞僊詩酒曲江池》（《元曲選》乙集下。《錄鬼簿》《正音譜》著錄。）

《諸宮調風月紫雲庭》（元刊本。《錄鬼簿》《正音譜》著錄。《錄鬼簿》『庭』作『亭』，又戴善甫亦有《宮調風月紫雲亭》，此不知石作或戴作也）

楊顯之二本：

《臨江驛瀟湘夜雨》（《元曲選》乙集上。《錄鬼簿》《正音譜》《也是園書目》著錄。）

《鄭孔目風雪酷寒亭》（《元曲選》己集下。《錄鬼簿》《正音譜》《也是園書目》著錄。『鄭孔目』《錄鬼簿》作『蕭縣君』。）

紀君祥一本：

《趙氏孤兒冤報冤》（元刊本。《元曲選》壬集上。《錄鬼簿》《正音譜》《也是園書目》著錄。『冤報冤』錢目作『大報仇』。）

戴善甫一本：

《陶學士醉寫風光好》（《元曲選》丁集上。《錄鬼簿》《正音譜》《也是園書目》著錄。『陶學士』《錄鬼簿》作『陶秀實』。）

李好古一本：

《沙門島張生煮海》（《元曲選》癸集下。《錄鬼簿》《正音譜》《也是園書目》著錄。《錄鬼簿》無『沙門島』三字。）

張國賓三本：

《公孫汗衫記》（元刊本。《元曲選》甲集下。《錄鬼簿》《正音譜》著錄。《錄鬼簿》『公』字上有『相國寺』三字。《元曲選》作《相國寺公孫合汗衫》。）

《薛仁貴衣錦還鄉》（元刊本。《元曲選》乙集下。《錄鬼簿》《正音譜》著錄。）

《羅李郎大鬧相國寺》（《元曲選》壬集下。《也是園書目》著錄，元無名氏；《元

七五

十、元劇之存亡

石子章一本：

《秦翛然竹塢聽琴》（《元曲選》壬集上。《錄鬼簿》《正音譜》《也是園書目》著錄。）

孟漢卿一本：

《張鼎智勘魔合羅》（《元曲選》辛集下。《錄鬼簿》《正音譜》《也是園書目》著錄。錢目及《元曲選》作《張孔目智勘魔合羅》。）

李行道一本：

《包待制智勘灰闌記》（《元曲選》庚集上。《錄鬼簿》《正音譜》著錄。）

王伯成一本：

《李太白貶夜郎》（元刊本。《錄鬼簿》《正音譜》著錄。）

孫仲章一本：

《河南府張鼎勘頭巾》（《元曲選》丁集下。《也是園書目》著錄。《錄鬼簿》孫仲章下無此本，而陸登善下有之，《元曲選》題元孫仲章撰。）

康進之一本：

《梁山泊李逵負荊》（《元曲選》壬集下。《錄鬼簿》《正音譜》著錄。《錄鬼簿》作《梁山泊黑旋風負荊》。）

岳伯川一本：

《岳孔目借鐵拐李還魂》（元刊本。《元曲選》丙集上。《錄鬼簿》《正音譜》也是園書目》著錄。《錄鬼簿》《元曲選》作《呂洞賓度鐵拐李岳》。錢《目》作《鐵拐李借尸還魂》。）

狄君厚一本：

七六

宋元戲曲史

十、元劇之存亡

孔文卿一本：

《東窗事犯》(元刊本。《錄鬼簿》《正音譜》著錄。《錄鬼簿》、錢《目》均作《秦太師東窗事犯》。案金仁傑亦有此本，未知孔作或金作也。)

張壽卿一本：

《謝金蓮詩酒紅梨花》(《元曲選》庚集上。《錄鬼簿》《正音譜》著錄。)

馬致遠、李時中、花李郎、紅字李二合作一本：

《邯鄲道省悟黃粱夢》(《元曲選》戊集上。《錄鬼簿》《正音譜》著錄。《錄鬼簿》、錢目作《開壇闡教黃粱夢》。)

宮天挺一本：

《死生交范張雞黍》(元刊本。《元曲選》己集上。《錄鬼簿》《正音譜》也是園書目》著錄。)

鄭光祖四本：

《㑇梅香翰林風月》(《元曲選》庚集下。《錄鬼簿》《正音譜》也是園書錄》著錄。錢《目》作《㑇梅香騙翰林風月》。)

《周公輔成王攝政》(元刊本。《錄鬼簿》《正音譜》著錄。)

《醉思鄉王粲登樓》(《元曲選》戊集下。《錄鬼簿》《正音譜》著錄。)

《迷青瑣倩女離魂》(《元曲選》戊集上。《錄鬼簿》《正音譜》也是園書目》著錄。)

金仁傑一本：

《晉文公火燒介子推》(元刊本。《錄鬼簿》《正音譜》著錄。)

七七

宋元戲曲史

十、元劇之存亡

《蕭何追韓信》(元刊本。《錄鬼簿》《正音譜》著錄。《錄鬼簿》作《蕭何月夜追韓信》。)

范康一本：

《陳季卿悟道竹葉舟》(元刊本。《錄鬼簿》《正音譜》《也是園書目》著錄。)

曾瑞一本：

《王月英元夜留鞋記》(《元曲選》辛集上。《錄鬼簿》《正音譜》《也是園書目》著錄。《錄鬼簿》作《佳人才子誤元宵》。)

喬吉甫三本：

《玉簫女兩世姻緣》(《元曲選》己集下。《錄鬼簿》《正音譜》《也是園書目》著錄。)

《杜牧之詩酒揚州夢》(《元曲選》戊集下。《錄鬼簿》《正音譜》《也是園書目》著錄。)

《李太白匹配金錢記》(《元曲選》甲集上。《錄鬼簿》《正音譜》《也是園書目》著錄。《錄鬼簿》作《唐明皇御斷金錢記》。)

秦簡夫二本：

《東堂老勸破家子弟》(《元曲選》乙集上。《錄鬼簿》《正音譜》《也是園書目》著錄。)

《宜秋山趙禮讓肥》(《元曲選》己集下。《錄鬼簿》《正音譜》《也是園書目》著錄。)

蕭德祥一本：

《王翛然斷殺狗勸夫》(《元曲選》甲集下。《錄鬼簿》《也是園書目》著錄。錢

宋元戲曲史

十、元劇之存亡

朱凱一本：

《昊天塔孟良盜骨殖》（《元曲選》甲集下。《錄鬼簿》《正音譜》著錄。《錄鬼簿》無「昊天塔」三字，《正音譜》及《元曲選》作元無名氏撰。）

王曄一本：

《破陰陽八卦桃花女》（《元曲選》戊集下。《錄鬼簿》《也是園書目》著錄。錢《目》作元無名氏撰。）

楊梓一本：

《霍光鬼諫》（元刊本。《正音譜》著錄，作元無名氏撰。今據姚桐壽《樂郊私語》定爲楊梓撰。）

李致遠一本：

《都孔目風雨還牢末》（《元曲選》癸集上。《正音譜》《也是園書目》著錄，作元無名氏撰。《元曲選》題元李致遠撰。錢《目》作《小妻大婦還牢末》。）

楊景賢一本：

《馬丹陽度脫劉行首》（《元曲選》辛集上。《正音譜》《也是園書目》均作無名氏撰。《元曲選》題元楊景賢撰，或與明初之楊景言爲一人。）

無名氏二十七本：

《嚴子陵垂釣七里灘》（元刊本。各家均未著錄，唯《錄鬼簿》宮天挺條下有《嚴子陵釣魚臺》。此劇氣骨，亦與宮氏《范張雞黍》相似，疑或即此本。）

《諸葛亮博望燒屯》（元刊本。《正音譜》《也是園書目》著錄。）

《張千替殺妻》（元刊本。《正音譜》著錄，作《張子替殺妻》。）

《小張屠焚兒救母》（元刊本。各家均未著錄。）

宋元戲曲史

十、元劇之存亡

《陳州糶米》(《元曲選》甲集上。未著錄。)
《玉清庵錯送鴛鴦被》(《元曲選》甲集上。《也是園書目》著錄。)
《隨何賺風魔蒯通》(《元曲選》甲集上。未著錄。)
《爭報恩三虎下山》(《元曲選》甲集下。未著錄。)
《龐居士誤放來生債》(《元曲選》乙集下。未著錄。)
《朱砂擔滴水浮漚記》(《元曲選》丙集上。《也是園書目》著錄。)
《包待制智賺合同文字》(《元曲選》丙集上。《也是園書目》著錄。)
《凍蘇秦衣錦還鄉》(《元曲選》丙集上。《正音譜》著錄，作《蘇秦還鄉》，又有《張儀凍蘇秦》一本。)
《小尉遲將認父歸朝》(《元曲選》丙集下。《也是園書目》著錄，作《小尉遲將鬥將鞭認父》。)
《神奴兒大鬧開封府》(《元曲選》丁集上。《正音譜》《也是園書目》著錄。)
《謝金吾詐拆清風府》(《元曲選》丁集上。未著錄。)
《龐涓夜走馬陵道》(《元曲選》戊集上。《正音譜》《也是園書目》著錄。)
《朱太守風雪漁樵記》(《元曲選》戊集下。《也是園書目》著錄。)
《孟德耀舉案齊眉》(《元曲選》己集上。《正音譜》《也是園書目》著錄。)
《李雲英風送梧桐葉》(《元曲選》庚集下。《也是園書目》著錄。)
《兩軍師隔江鬥智》(《元曲選》辛集上。未著錄。)
《玎玎璫璫盆兒鬼》(《元曲選》辛集下。《正音譜》《也是園書目》著錄。)
《逞風流王煥百花亭》(《元曲選》壬集上。《也是園書目》著錄。)
《錦雲堂暗定連環計》(《元曲選》壬集上。《正音譜》《也是園書目》著錄。《正音譜》作《王允連環計》。錢《目》作《錦雲堂美女連環計》。)

《金水橋陳琳抱妝匣》（《元曲選》壬集上。《正音譜》《也是園書目》著錄。）

《風雨像生貨郎旦》（《元曲選》癸集上。《正音譜》《也是園書目》著錄。）

《薩真人夜斷碧桃花》（《元曲選》癸集上。《也是園書目》著錄，『夜斷』作『夜斬』。）

《馮玉蘭夜月泣江舟》（《元曲選》癸集下。未著錄。）

上百十六本，我輩今日所據以爲研究之資者，實止於此。此外零星折數，如白樸之《箭射雙雕》、費唐臣之《蘇子瞻風雪貶黃州》、李進取之《神龍殿欒巴噀酒》、趙明道之《陶朱公范蠡歸湖》、鮑天祐之《王妙妙死哭秦少游》、周文質之《持漢節蘇武還鄉》，《雍熙樂府》中均有一折，吾人耳目所及，僅至于此。至如明季所刊之《元人雜劇選》《古名家雜劇》與錢遵王所藏鈔本，雖絕不經見，要不能遽謂之已佚。此外佚籍，恐尚有發見之一日，但以大數計之，恐不能出二百種以上也。

宋元戲曲史

十八、元劇之存亡

八一

十一、元劇之結構

元劇以一宮調之曲一套爲一折。普通雜劇,大抵四折,或加楔子。案《說文》(六)：「楔,櫼也。」今木工于兩木間有不固處,則斫木札入之,謂之楔子,亦謂之櫼。雜劇之楔子亦然。四折之外,意有未盡,則以楔子足之。昔人謂北曲之楔子,即南曲之引子,其實不然。元劇楔子,或在前,或在各折之間,大抵用〔僊呂·賞花時〕或〔端正好〕二曲。唯《西廂記》第二劇中之楔子,則用〔正宮·端正好〕全套,與一折等,其實亦楔子也。除楔子計之,仍爲四折。唯紀君祥之《趙氏孤兒》,則有五折,又有楔子。此爲元劇變例。又張時起之《賽花月秋千記》,今雖不存,然據《錄鬼簿》所紀,則有六折。此劇中亦非僅見之作。如吳昌齡之《西遊記》,其書至國初尚存,其著錄于《也是園書目》外無聞焉。若《西廂記》之二十折,則自五劇構成,合之爲一,分之則仍爲五。此在元劇變例。

宋元戲曲史 十一、元劇之結構 八二

者云四卷,見于曹寅《楝亭書目》者云六卷。明凌濛初《西廂序》云：「吳昌齡《西遊記》有六本。」則每本爲一卷矣。凌氏又云：「王實甫《破窰記》《麗春園》《販茶船》《進梅諫》《于公高門》,各有二本。關漢卿《破窰記》《澆花旦》,亦有二本。」此必與《西廂記》同一體例。此外《錄鬼簿》所載：如李文蔚有《謝安東山高臥》,下注云『趙公輔次本』,而于趙公輔之《晉謝安東山高臥》下,則注云『次本』;武漢臣有《虎牢關三戰呂布》下注云『鄭德輝次本』,而于鄭德輝此劇下,則注云『次本』。蓋李、武二人作前本,而趙、鄭續之,以成一全體者也。餘如武漢臣之《曹伯明錯勘贓》,尚仲賢之《崔護謁漿》,趙子祥之《太祖夜斬石守信》《風月害夫人》、趙文殷之《宦門子弟錯立身》,金仁傑之《蔡琰還朝》,皆注『次本』。雖不言所續何人,當亦續《西廂記》之類。然此不過增多劇數,而每劇之以四折爲率,合動作、言語、歌唱三者而成。故元劇對此三者,各有其相當之物。雜劇之爲物,則固無甚出入也。

宋元戲曲史

十一、元劇之結構

其紀動作者，曰科，紀言語者，曰賓，曰白。元劇中所紀動作，皆以科字終。後人與白并舉，謂之科白，其實自爲二事。《輟耕錄》紀金人院本，謂教坊『魏、武、劉三人，鼎新編輯，魏長于念誦，武長于筋斗，劉長于科泛』。科泛或即指動作而言也。賓白，則余所見周憲王自刊雜劇，每劇題目下，即有全賓字樣。明姜南《抱璞簡記》（《續說郛》卷十九）曰：『北曲中有全賓全白。兩人相說曰賓，一人自說曰白。』則賓白又有別矣。臧氏《元曲選序》云：『或謂元取士有塡詞科，（中略）主司所定題目外，止曲名及韻耳。其賓白，則演劇時伶人自爲之，故多鄙俚蹈襲之語。』塡詞取士說之妄，光祖《王粲登樓》劇中之『點湯』，一爲遼金人語，一爲宋人語，明人已無此語，必爲當時之作無疑。至《元刊雜劇三十種》，則有曲無白者誠多；然其與《元曲選》復出者，字句亦略相同，而有曲白相生之妙，恐坊間刊刻時，刪去其白，如今日坊刊脚本然。蓋白則人人皆知，而曲則聽者不能盡解。此種刊本，當爲供觀劇者之便故也。且元劇中賓白，鄙俚蹈襲者固多；然其傑作如《老生兒》等，其妙處全在于白。苟去其白，則其曲全無意味。欲強分爲二人之作，安可得也？且周憲王時代，去元未遠，觀其所自刊雜劇，曲白俱全。則元劇亦當如此。愈以知臧說不足信矣。

元劇每折唱者，止限一人，若末，若旦；他色則有白無唱，若唱，則限于楔子中，至四折中之唱者，則非末若旦不可。而末若旦所扮者，不必皆爲劇中主要之人物；苟劇中主要之人物，于此折不唱，則亦退居他色，而以末若旦扮唱者，此一定之例也。然亦有出于例外者，如關漢卿之《蝴蝶夢》第三折，則旦之外，俫兒亦唱；張國賓之《薛仁貴》第三折，則丑《氣英布》第四折，則正末扮探子唱，又扮英布唱；尚仲賢之

八三

宋元戲曲史

十一、元劇之結構

扮禾旦上唱，正末復扮伴哥唱；范子安之《竹葉舟》第三折，則首列御寇唱，次正末唱。然《氣英布》劇探子所唱，已至尾聲，故元刊本及《雍熙樂府》所選，皆至尾聲而止，後三曲或後人所加。《蝴蝶夢》《薛仁貴》中，俅及丑所唱者，既非本宮之曲，且刊本中皆低一格，明非曲。《竹葉舟》中，列御寇所唱，明日道情，至下〔端正好〕曲，乃入正劇。蓋但以供點綴之用，不足破元劇之例也。唯《西廂記》第一、第四、第五劇之第四折，皆以二人唱，今《西廂》祇有明人所刊，其爲原本如此，抑由後人竄入，則不可考矣。

元劇脚色中，除末、旦主唱，爲當場正色外，則有淨有丑。

今舉其見于元劇者，則末有外末、衝末、二末、小末，旦有老旦、大旦、小旦、旦俅、色旦、搽旦、外旦、貼旦等。《青樓集》云：『凡妓以墨點破其面爲花旦。』元劇中之色旦、搽旦，殆即是也。元劇有外旦、外末，而又有外，外則或扮男，或扮女，當爲外末、外旦之省。外末、外旦之省爲外，猶貼旦之後省爲貼也。案《宋史·職官志》：『凡直館院則謂之館職，以他官兼者謂之貼職。』又《武林舊事》（卷四）『乾淳教坊樂部』，有『衙前』，有『和顧』，而和顧人中，如朱和、蔣寧、王原全下，皆注云『次貼衙前』，意當與貼職之貼同，即謂非衙前而充衙前（衙前謂臨安府樂人）也。然則曰衝、曰外、曰貼，均係一義，謂于正色之外，又加某色，以充之也。此外見于元劇者，以年齡言，則有若孛老、卜兒、俅兒，以地位職業言，則有若孤、細酸、伴哥、禾旦、曳剌、邦老，皆有某色以扮之，而其身則非脚色之名，與宋金之脚色無異也。

元劇中歌者與演者之爲一人，固不待言。毛西河《詞話》，獨創異說，以爲演者不唱，唱者不演。然《元曲選》各劇，明云末唱，旦唱，《元刊雜劇》亦云『正末開』或『正末放』，則爲旦、末自唱可知。且毛氏『連廂』之說，元明人著述中從未見之，疑其言猶蹈明人杜撰之習。即有此事，亦不過演劇中之一派，而不足以概元劇也。

演劇時所用之物，謂之砌末。焦理堂《易餘籥錄》（卷十七）曰：「《輟耕錄》有諸雜砌之目，不知所謂。按元曲《殺狗勸夫》，衹從取砌末上，謂所埋之死狗也；《貨郎旦》外旦取砌末付净科，謂金銀財寶也。《梧桐雨》正末引宮娥挑燈拿砌末上，謂七夕乞巧筵所設物也。《陳摶高卧》外扮使臣引卒子捧砌末上，謂詔書縑帛也。《冤家債主》尚交砌末科，謂銀也。《誤入桃源》正末扮劉晨，外扮阮肇帶砌末上，謂行李包裹或采藥器具也。又净扮劉德引沙三、王留等將砌末上，謂春社中羊酒紙錢之屬也。」余謂焦氏之解砌末是也。然以之與雜砌相牽合，則頗不然。雜砌之解，已見上文，似與砌末無涉。砌末之語，雖始見元劇，必爲古語。案宋無名氏《續墨客揮犀》（卷七）云：「問：『今州郡有公宴，將作曲，伶人呼細末將來，此是何義？』對曰：『凡御宴進樂，先以弦聲發之，然後衆樂和之，故號絲抹將來。今所在起曲，遂先之以竹聲，不唯訛其名，亦失其實矣。』」又張表臣《珊瑚鈎詩話》（卷二）亦云：「始作樂必曰絲末將來，亦唐以來如是。」

宋元戲曲史

十一、元劇之結構

余疑砌末或爲細末之訛。蓋絲抹一語，既訛爲細末，其義已亡，而其語獨存，遂誤視爲將某物來之意，因以指演劇時所用之物耳。

八五

十二、元劇之文章

元雜劇之為一代之絕作，元人未之知也。明之文人始激賞之，至有以關漢卿比司馬子長者（韓文靖邦奇）。三百年來，學者文人，大抵屏元劇不觀。其見元劇者，無不加以傾倒。如焦理堂《易餘籥錄》之說，可謂具眼矣。焦氏謂一代有一代之所勝，欲自楚騷以下，撰為一集，漢則專取其賦，魏晉六朝至隋，則專錄其五言詩，唐則專錄其律詩，宋專錄其詞，元專錄其曲。余謂律詩與詞，固莫盛于唐宋，然此二者果為二代文學中最佳之作否，尚屬疑問。若元之文學，則固未有尚于其曲者也。元曲之佳處何在？一言以蔽之，曰：自然而已矣。古今之大文學，無不以自然勝，而莫著于元曲。蓋元劇之作者，其人均非有名位學問也。其作劇也，非有藏之名山，傳之其人之意也。彼以意興之所至為之，以自娛娛人。關目之拙劣，所不問也；思想之卑陋，所不諱也；人物之矛盾，所不顧也。彼但摹寫其胸中之感想與時代之情狀，而真摯之理與秀傑之氣，時流露于其間。故謂元曲為中國最自然之文學，無不可也。若其文字之自然，則又為其必然之結果，抑其次也。

明以後傳奇，無非喜劇，而元則有悲劇在其中。就其存者言之：如《漢宮秋》《梧桐雨》《西蜀夢》《火燒介子推》《張千替殺妻》等，初無所謂先離後合，始困終亨之事也。其最有悲劇之性質者，則如關漢卿之《竇娥冤》、紀君祥之《趙氏孤兒》。劇中雖有惡人交構其間，而其蹈湯赴火者，仍出于其主人翁之意志，即列之于世界大悲劇中，亦無愧色也。

元劇關目之拙，固不待言。此由當日未嘗重視此事，故往往互相蹈襲，或草草為之。然如武漢臣之《老生兒》，關漢卿之《救風塵》，其佈置結構，亦極意匠慘淡之致，寧較後世之傳奇，有優無劣也。

宋元戲曲史

十二、元劇之文章

然元劇最佳之處，不在其思想結構，而在其文章。其文章之妙，亦一言以蔽之，曰：有意境而已矣。何以謂之有意境？曰：寫情則沁人心脾，寫景則在人耳目，述事則如其口出是也。古詩詞之佳者無不如是，元曲亦然。明以後，其思想結構盡有勝於前人者，唯意境則為元人所獨擅。茲舉數例以證之。其言情述事之佳者，如關漢卿《謝天香》第三折：

〔正宮·端正好〕我往常在風塵，為歌妓，不過多見了幾個筵席，迴家來仍作個自由鬼。今日倒落在無底磨牢籠內！

馬致遠《任風子》第二折：

〔正宮·端正好〕添酒力晚風涼，助殺氣秋雲暮，尚兀自腳趔趄醉眼模糊。他化的我一方之地都食素，單則俺殺生的無緣度。

語語明白如畫，而言外有無窮之意。又如《竇娥冤》第二折：

〔鬭蝦蟆〕空悲戚，沒理會，人生死，是輪迴。感着這般病疾，值着這般時勢，可是風寒暑濕，或是饑飽勞役；各人證候自知，人命關天關地，別人怎生替得？壽數非千一世。相守三朝五夕，說甚一家一計。又無羊酒緞匹，又無花紅財禮，把手為活過日，撒手如同休弃。不是竇娥忤逆，生怕旁人論議。不如聽咱勸你，認個自家悔氣。割捨的一具棺材停置，幾件布帛收拾，出了咱家門裏，送入他家墳地。這不是你那從小兒年紀，指腳的夫妻，我其實不關親，無半點凄愴淚。休得要心如醉，意似痴，便這等嗟嗟怨怨，哭哭啼啼。

此一曲直是賓白，令人忘其為曲。元初所謂當行家，大率如此；至中葉以後，已罕覯矣。

其寫男女離別之情者，如鄭光祖《倩女離魂》第三折：

〔醉春風〕空服遍睡眩藥不能痊，知他這腌臢病何日起。要好時直等的見他時，也祇為這癥候因他上得。得。一會家縹渺呵，忘了魂靈；一會家精細呵，使著軀

宋元戲曲史

十二、元劇之文章

元曲之佳處何在？一言以蔽之，曰：有意境而已矣。寫情則沁人心脾，寫景則在人耳目，述事則如其口出者。古代文學之形容事物也，率用古語，其用俗語者絕無。又所用之字數亦不甚多。獨元曲以許用襯字故，輒以許多俗語或以自然之聲音形容之。此自古文學上所未有也。茲舉其例，如《西廂記》第四劇第四折：

〔雁兒落〕綠依依牆高柳半遮，靜悄悄門掩清秋夜，疏剌剌林梢落葉風，昏慘

殼，一會家混沌呵，不知天地。

〔迎僊客〕日長也愁更長，紅稀也信尤稀，春歸也奄然人未歸。我則道相別也數十年，我則道相隔著數萬里。為數歸期，則那竹院裏刻遍琅玕翠。

此種詞如彈丸脫手，後人無能為役。唯南曲中《拜月》《琵琶》差能近之。至寫景之工者，則馬致遠之《漢宮秋》第三折：

〔梅花酒〕呀！對著這迥野淒涼，草色已添黃，兔起早迎霜。犬褪得毛蒼，人攜起纓槍，馬負著行裝，車運著餱糧，打獵起圍場。他他他傷心辭漢主，我我我攜手上河梁。他部從、入窮荒；我鑾輿、返咸陽。返咸陽，過宮牆；過宮牆，繞迴廊；繞迴廊，近椒房；近椒房，月昏黃；月昏黃，夜生涼；夜生涼，泣寒螿；泣寒螿，綠紗窗；綠紗窗，不思量。

〔收江南〕呀！不思量，便是鐵心腸，鐵心腸也愁淚滴千行；美人圖今夜掛昭陽，我那裏供養，便是我高燒銀燭照紅妝。

〔尚書云〕陛下迴鑾罷，娘娘去遠了也。（駕唱）

〔鴛鴦煞〕我煞大臣行，說一個推辭謊，又則怕筆尖兒那火編修講。不見那花朵兒精神，怎趁那草地裏風光。唱道佇立多時，徘徊半晌，猛聽的塞雁南翔，呀呀的聲嘹亮，却原來滿目牛羊，是兀那載離恨的氈車半坡裏響。

以上數曲，真所謂寫情則沁人心脾，寫景則在人耳目，述事則如其口出者。第一期之元劇，雖淺深大小不同，而莫不有此意境也。

宋元戲曲史

十二、元劇之文章

慘雲際穿窗月。

〔得勝令〕驚覺我的是顫巍巍竹影走龍蛇，虛飄飄莊周夢蝴蝶，絮叨叨促織兒無休歇，韻悠悠砧聲兒不斷絕。痛煞煞傷別，急煎煎好夢兒應難捨，冷清清的咨嗟，嬌滴滴玉人兒何處也？

此猶僅用三字也。其用四字者，如馬致遠《黃粱夢》第四折：

〔叨叨令〕我這裏穩丕丕土炕上迷颩沒騰的坐，那婆婆將粗剌剌陳米喜收希和的播，那寒驢兒柳陰下舒著足乞留惡濫的卧，那漢子去脖項上婆娑沒索的摸，你則早醒來了也麽哥，你則早醒來了也麽哥，可正是窗前彈指時光過。

其更奇絕者，則如鄭光祖《倩女離魂》第四折：

〔古水僊子〕全不想這姻親是舊盟，則待教袄廟火刮刮匝匝烈焰生。將水面上駕鴦忒楞楞騰分開交頸，疏剌剌沙鞴雕鞍撒了鎖鞚，廝琅琅湯偷香處喝號提鈴，支楞楞爭弦斷了不續碧玉箏，吉丁丁璫精磚上摔破菱花鏡，撲通通東井底墜銀瓶。

又無名氏《貨郎旦》劇第三折，則用叠字，其數更多。

〔貨郎兒六轉〕我則見黯黯慘慘天涯雲佈，萬萬點點瀟湘夜雨；正值著窄窄狹狹溝溝塹塹路崎嶇，黑黑黯黯彤雲佈，赤留赤律瀟瀟灑灑斷斷續續，出出律律忽忽魯魯陰雲開處，霍霍閃閃電光星注；正值著颼颼摔摔風，淋淋淥淥雨，高高下下凹凹答答一水模糊，撲撲簌簌濕濕淥淥疏疏林人物，却便似一幅慘慘昏昏瀟湘水墨圖。

由是觀之，則元劇實于新文體中自由使用新言語。在我國文學中，于《楚辭》《內典》外，得此而三。然其源遠在宋金二代，不過至元而大成。其寫景抒情述事之美，所負于此者，實不少也。

元曲分三種，雜劇之外，尚有小令、套數。小令祇用一曲，與宋詞略同。套數則合

一宮調中諸曲爲一套，與雜劇之一折略同。但雜劇以代言爲事，而套數則以自叙爲事，此其所以异也。元人小令套數之佳，亦不讓于其雜劇。兹各錄其最佳者一篇，以示其例，略可以見元人之能事也。

小令

〔天净沙〕（無名氏。此詞《庶齋老學叢談》及元刊《樂府新聲》均不著名氏，《堯山堂外紀》以爲馬致遠撰，朱竹垞《詞綜》仍之，不知何據。）

　　枯藤老樹昏鴉，小橋流水人家，古道西風瘦馬，夕陽西下，斷腸人在天涯。

套數

《秋思》（馬致遠。見元刊《中原音韻》《樂府新聲》。）

〔雙調·夜行船〕百歲光陰如夢蝶，重迴首往事堪嗟！昨日春來，今朝花謝，急罰盞夜闌燈滅。

〔喬木查〕秦宮漢闕，做衰草牛羊野，不恁漁樵無話説。縱荒墳横斷碑，不辨龍蛇。

〔慶宣和〕投至狐踪與兔穴，多少豪傑，鼎足三分半腰折，魏耶？晋耶？

〔落梅風〕天教富，不待奢，無多時好天良夜，看錢奴硬將心似鐵，空辜負錦堂風月。

〔風入松〕眼前紅日又西斜，疾似下坡車，晚來清鏡添白雪，上床與鞋履相别。莫笑鳩巢計拙，葫蘆提一就裝呆。

〔撥不斷〕利名竭，是非絶，紅塵不向門前惹，綠樹偏宜屋角遮，青山正補墻東缺，竹籬茅舍。

〔離亭宴煞〕蛩吟罷一枕才寧貼，鷄鳴後萬事無休歇，算名利何年是徹！密匝匝蟻排兵，亂紛紛蜂釀蜜，鬧穰穰蠅争血。裴公緑野堂，陶令白蓮社，愛秋來那些？

和露滴黃花，帶霜烹紫蟹，煮酒燒紅葉。人生有限杯，幾個登高節？囑咐與頑童記者，便北海探吾來，道東籬醉了也。

〔天淨沙〕小令，純是天籟，仿佛唐人絕句。馬東籬《秋思》一套，周德清評之以爲萬中無一，明王元美等亦推爲套數中第一，誠定論也。此二體雖與元雜劇無涉，可知元人之于曲，天實縱之，非後世所能望其項背也。

元代曲家，自明以來，稱關、馬、鄭、白。然以其年代及造詣論之，寧稱關、白、馬、鄭爲妥也。關漢卿一空倚傍，自鑄偉詞，而其言曲盡人情，字字本色，故當爲元人第一；白仁甫、馬東籬，高華雄渾，情深文明；鄭德輝清麗芊綿，自成馨逸，均不失爲第一流。其餘曲家，均在四家範圍內。唯宮大用瘦硬通神，獨樹一幟。以唐詩喻之，則漢卿似白樂天，仁甫似劉夢得，東籬似李義山，德輝似溫飛卿，而大用則似韓昌黎。以宋詞喻之，則漢卿似柳耆卿，仁甫似蘇東坡，東籬似歐陽永叔，德輝似秦少游，大用似張子野。雖地位不必同，而品格則略相似也。明寧獻王《曲品》，躋馬致遠于第一，而抑漢卿于第十。蓋元中葉以後，曲家多祖馬、鄭而祧漢卿，故寧王之評如是。其實非篤論也。

元劇自文章上言之，優足以當一代之文學。又以其自然故，故能寫當時政治及社會之情狀，足以供史家論世之資者不少。又曲中多用俗語，故宋金元三朝遺語，所存甚多。輯而存之，理而董之，自足爲一專書。此又言語學上之事，而非此書之所有事也。

宋元戲曲史

十二、元劇之文章

九一

十三、元院本

元人雜劇之外，尚有院本。《輟耕錄》云：「國朝雜劇院本，分而為二。」蓋雜劇為元人所創，而院本則金源之遺，然元人猶有作之者。《錄鬼簿》（卷下）云「屈英甫名彥英，編《一百二十行》《看錢奴》院本」是也。元人院本，今無存者，故其體例如何，全不可考。唯明周憲王《呂洞賓花月神僊會》雜劇中，有院本一段。此段係憲王自撰，或剪裁金元舊院本充之，雖不可知，然其結構簡易，與北劇南戲，均截然不同。故作元院本觀可，即金人院本，亦即此而可想像矣。今全錄其文如下：

小生邀他今日在大姐家，慶會小生生辰，若早晚還不見來。」

辦淨同捷譏、付末、末泥上，相見了，做院本《長壽僊獻香添壽》。院本上。捷云：「歌聲才住。」末泥云：「絲竹暫停。」淨云：「俺四人佳戲向前。」付末云：「道甚清才謝樂？」捷云：「今日雙秀才的生日，您一人要一句添壽的詩。」捷先云：「檜柏青松常四時。」付末云：「僊鶴僊鹿獻靈芝。」末泥云：「瑤池金母蟠桃宴。」付淨云：「都活一千八百歲。」付末打云：「這言語不成文章，再說。」淨云：「都活二千九百歲。」付末云：「也不成文章。」淨云：「有了，有了，都活三萬三千三百歲，白了鬍髯白了眉。」付末云：「好好！到是一個壽星。」捷云：「我問你一人要一件祝壽底物。」捷云：「我有一幅畫兒，上面人兒：兩個是福祿星君，一個是南極老兒。」問付末云：「我有一幅畫兒，上面四科樹兒：兩科是青松翠柏，兩科是紫竹靈芝。」問末泥云：「我有一幅畫兒，上面兩般物兒：一個是送酒黃鶴，一個是銜花鹿兒。」淨趨搶云：「我也有。我有一幅圖兒，上面一個靶兒，我也不識是甚物，人都道是春畫兒。」付末打云：「這個甚底，將來獻壽。」淨云：「我

宋元戲曲史

十三、元院本

子願歡會長生。」淨趨搶云：「俺一人是兩般樂器：一般是絲，一般是竹，與雙秀才添壽咱。」捷云：「我有一個玉笙，有一架銀箏，就有一個小曲兒添壽，名是〔醉太平〕。」

捷唱：「有一排玉笙，有一架銀箏，將來獻壽鳳鸞鳴，感天儼降庭。玉笙吹出悠然興，銀箏撚得新詞令，都來添壽樂官星，祝千年壽寧。」

末泥云：「我也有一管龍笛，一張錦瑟，就有一個曲兒添壽。」

末泥唱：「品龍笛鳳聲，彈錦瑟泉鳴，供筵前添壽老人星，慶千春萬齡。瑟呵！冰蠶吐出絲明淨，笛呵！紫筠調得聲相應。我將這龍笛錦瑟賀昇平，飲香醪玉瓶！」

付末唱：「撥琵琶韻美，吹簫管聲齊，琵琶簫管慶樽席，向筵前奏只。琵琶彈

付末云：「我也有一面琵琶，一管紫簫，就有個曲兒添壽。」

出長生意，紫簫吹得天儼會，都來添壽笑嘻嘻，老人星賀喜！」

淨趨搶云：「小子兒也有一條弦兒一個孔兒的絲竹，就有一個曲兒添壽。」

淨唱：「彈棉花的木弓，吹柴草的火筒，這兩般絲竹不相同，是俺付淨色的受用。這木弓彈了棉花呵！一夜溫暖衣食重。這火筒吹著柴草呵！一生飽食憑他用。這兩般，不受飢，不受冷，過三冬，比你樂器的有功。」

付末打云：「付淨的巧語能言。」淨云：「說遍這絲竹管弦。」付末云：「藍采和手執檀板。」淨云：「白玉蟾舞袖翩翩。」付末云：「漢鍾離書捧真筌。」付末云：「曹國舅高歌大曲。」淨云：「韓湘子生花藏葉。」付末云：「徐神翁慢撫琴弦。」淨云：「鐵拐李忙吹玉管。」淨云：「張果老擊鼓喧闐。」付末云：「呂洞賓掌記詞篇。」付末云：「總都是神儒作戲。」淨云：「東方朔學踏焰爨。」淨云：「慶千秋福壽雙全。」付末云：「問你付淨的辦個甚色？」淨云：「哎哎，哎哎！我辦

個富樂院裏樂探官員。」付末收住：「世財紅粉高樓酒，都是人間喜樂時。」

末云：「深謝四位伶官，逢場作戲，果然是錦心綉口，弄月嘲風。」

此中腳色，末泥、付末、付净（即副末、副净）三色，與《輟耕錄》所載院本中腳色同，唯有捷譏而無引戲。案上文説唱，皆捷譏在前，則捷譏或即引戲。捷譏之名，亦起于宋。《武林舊事》（卷六）「諸色伎藝人」中，商謎有捷機和尚是也。此四色中，以付净、付末二色爲重，且以付净色爲尤重，較然可見。其中付末打付净者三次，亦古代鶻打參軍之遺」；而末一段，付净、付末各道一句，又歐陽公《與梅聖俞書》所謂如「雜劇人上名下韻不來，段副末接續」者也。此一段之爲古曲，當無可疑。即非古曲，亦必全仿古劇爲之者。以其足窺金元之院本，故兹著之。

院本之體例，有白有唱，與雜劇無異。唯唱者不限一人，如上例中捷譏、末泥、付末、付净，各唱〔醉太平〕一曲是也。明徐充《暖姝由筆》（《續説郛》卷十九）曰：「有

宋元戲曲史
十三、元院本

白有唱者名雜劇，用弦索者名套數，扮演戲跳而不唱者名院本。」雜劇與套數之別，既見上章，絕非如徐氏之説。至謂院本演而不唱，則不獨金人院本以曲名者甚多，即上例之中，亦有歌曲。而《水滸傳》載白秀英之演院本，亦有白有唱，可知其説之無根矣。

且院本一段之中，各色皆唱，又與南曲戲文相近，但一行于北，一行于南。其實院本與南戲之間，其關係較二者之與元雜劇更近。以二者一出于金院本，一出于宋戲文，其根本要有相似之處」；而元雜劇則出于一時之創造故也。

九四

十四、南戲之淵源及時代

元劇進步之二大端,既于第八章述之矣。然元劇大都限于四折,且每折限一宮調,又限一人唱,其律至嚴,不容逾越。故莊嚴雄肆,是其所長;而于曲折詳盡,猶其所短也。至除此限制,而一劇無一定之折數,一折(南戲中謂之一齣)無一定之宮調;且不獨以數色合唱一折,並有以數色合唱一曲,而各色皆有白有唱者,此則南戲之一大進步,而不得不大書特書以表之者也。

南戲之淵源于宋,殆無可疑。至何時進步至此,則無可考。吾輩所知,但元季既有此種南戲耳。然其淵源所自,或反古于元雜劇。今試就其曲名分析之,則其出于古曲者,更較元北曲為多。今南曲譜錄之存者,皆屬明代之作。以吾人所見,則其最古者,唯沈璟之《南九宮譜》二十二卷耳。此書前有李維楨序,謂出于陳、白二譜;然其注新增者不少。今除其中之犯曲(即集曲)不計,則僊呂宮曲凡六十九章,羽調九章,正宮四十六章,大石調十五章,中呂宮六十五章,般涉調一章,南呂宮八十四章,黃鐘宮四十章,越調五十章,商調三十六章,雙調八十八章,附錄三十九章:都五百四十三章。而其中出于古曲者如下:

出于大曲者二十四:

〔劍器令〕〔僊呂引子〕

〔八聲甘州〕〔僊呂慢詞〕

〔梁州令〕〔齊天樂〕(以上正宮引子)

〔普天樂〕〔正宮過曲〕

〔催拍〕〔長壽僊〕(以上大石調過曲)

〔大勝樂〕〔疑即〔大聖樂〕〕〔薄媚〕(以上南呂引子)

宋元戲曲史

十四、南戲之淵源及時代

其出于唐宋詞者一百九十：

〔卜算子〕〔番卜算〕〔探春令〕〔醉落魄〕〔天下樂〕〔鵲橋僊〕〔唐多令〕〔似娘兒〕〔鷓鴣天〕（以上僊呂引子）

〔入破第一〕〔破第二〕〔衮第三〕〔歇拍〕〔中衮第五〕〔煞尾〕〔出破〕（以上黃鐘過曲，見《琵琶記》〔七曲相連，實大曲之七遍，而亡其調名者也。〕）

〔薄媚曲破〕〔附錄過曲〕

〔六么令〕（雙調過曲）

〔新水令〕（雙調引子）

〔入破〕〔出破〕（以上越調近詞）

〔降黃龍〕〔黃鐘過曲〕

〔梁州序〕〔大勝樂〕〔薄媚衮〕（以上南呂過曲）

〔碧牡丹〕〔望梅花〕〔感庭秋〕〔喜還京〕〔桂枝香〕〔河傳序〕〔惜黃花〕〔春從天上來〕（以上僊呂過曲）

〔河傳〕〔聲聲慢〕〔杜韋娘〕〔桂枝香〕（以上僊呂慢詞）

〔天下樂〕〔喜還京〕（以上僊呂近詞）

〔浪淘沙〕〔羽調近詞〕

〔燕歸梁〕〔七娘子〕〔破陣子〕〔瑞鶴僊〕〔喜遷鶯〕〔縷山月〕〔新荷葉〕（以上正宮引子〕

〔玉芙蓉〕〔錦纏道〕〔小桃紅〕〔三字令〕〔傾杯序〕〔滿江紅急〕〔醉太平〕〔雙鸂鶒〕〔洞僊歌〕〔醜奴兒近〕（以上正宮過曲〕

〔安公子〕（正宮慢詞〕

〔東風第一枝〕〔少年遊〕〔念奴嬌〕〔燭影搖紅〕（以上大石引子）

九六

宋元戲曲史

十四、南戲之淵源及時代

〔沙塞子〕〔沙塞子急〕〔念奴嬌序〕〔驀山溪〕〔烏夜啼〕〔醜奴兒〕（以上大石慢詞）〔插花三臺〕（大石近詞）〔粉蝶兒〕〔行香子〕〔菊花新〕〔青玉案〕〔尾犯〕〔剔銀燈引〕〔金菊對芙蓉〕（以上中呂引子）〔泣顏回〕（見《太平廣記》有〔哭顏回〕曲）、〔好事近〕〔駐馬聽〕〔古輪臺〕〔漁家傲〕〔尾犯序〕〔丹鳳吟〕〔舞霓裳〕〔山花子〕〔千秋歲〕（以上中呂過曲）〔醉春風〕〔賀聖朝〕〔沁園春〕〔柳梢青〕（以上中呂慢詞）〔迎僊客〕（中呂近詞）〔哨遍〕（般涉調慢詞）〔戀芳春〕〔女冠子〕〔臨江僊〕〔一剪梅〕〔虞美人〕〔意難忘〕〔薄倖〕〔生查子〕〔于飛樂〕〔步蟾宮〕〔滿江紅〕〔上林春〕〔滿園春〕（以上南呂引子）〔賀新郎〕〔賀新郎袞〕〔女冠子〕〔解連環〕〔引駕行〕〔竹馬兒〕〔繡帶兒〕〔鎖窗寒〕〔阮郎歸〕〔浣溪沙〕〔五更轉〕〔滿園春〕〔八寶妝〕（以上南呂過曲）〔賀新郎〕〔木蘭花〕〔烏夜啼〕（以上南呂慢詞）〔絳都春〕〔疏影〕〔瑞雲濃〕〔女冠子〕〔點絳唇〕〔傳言玉女〕〔西地錦〕〔玉漏遲〕（以上黃鐘引子）〔絳都春序〕〔畫眉序〕〔滴滴金〕〔雙聲子〕〔歸朝歡〕〔春雲怨〕〔玉漏遲序〕〔傳言玉女〕〔侍香金童〕〔天僊子〕（以上黃鐘過曲）〔浪淘沙〕〔霜天曉角〕〔金蕉葉〕〔杏花天〕〔祝英臺近〕（以上越調引子）〔小桃紅〕〔雁過南樓〕〔亭前柳〕〔繡停針〕〔祝英臺〕〔憶多嬌〕〔江神子〕（以上越調過曲）

九七

宋元戲曲史

十四、南戲之淵源及時代

〔鳳凰閣〕〔高陽臺〕〔憶秦娥〕〔逍遙樂〕〔繞池遊〕〔三臺令〕〔二郎神慢〕〔十二時〕（以上商調引子）

〔滿園春〕〔高陽臺〕〔擊梧桐〕〔二郎神〕〔集賢賓〕〔鶯啼序〕〔黃鶯兒〕（以上商調過曲）

〔集賢賓〕〔永遇樂〕〔熙州三臺〕〔解連環〕（以上商調慢詞）

〔驟雨打新荷〕（小石調近詞）

〔真珠簾〕〔花心動〕〔謁金門〕〔惜奴嬌〕〔寶鼎現〕〔搗練子〕〔風入松慢〕〔海棠春〕〔夜行船〕〔駕聖朝〕〔秋蕊香〕〔梅花引〕（以上雙調引子）

〔畫錦堂〕〔紅林檎〕〔醉公子〕（以上雙調過曲）

〔柳搖金〕〔月上海棠〕〔柳梢青〕〔夜行船序〕〔惜奴嬌〕〔品令〕〔豆葉黃〕字字雙〕〔玉交枝〕〔玉抱肚〕〔川撥棹〕（以上仙呂入雙調過曲）

出于金諸宮調者十三：

〔勝葫蘆〕〔美中美〕（以上仙呂過曲）

〔帝臺春〕（附錄引子）

〔鶴衝天〕〔疏影〕（以上附錄過曲）

〔紅林檎〕〔泛蘭舟〕（以上雙調慢詞）

〔石榴花〕〔古輪臺〕〔鶻打兔〕〔麻婆子〕〔荼蘼香傍拍〕（以上中呂過曲）

〔一枝花〕〔南呂引子〕

〔出隊子〕〔神仗兒〕〔啄木兒〕〔刮地風〕（以上黃鐘過曲）

〔山麻稭〕〔越調過曲〕

出于南宋唱賺者十：

〔賺〕〔薄媚賺〕（以上仙呂近詞）

九八

宋元戲曲史

十四、南戲之淵源及時代

同于元雜劇曲名者十有三：

〔賺〕〔黃鐘賺〕（以上正宮過曲）

〔本宮賺〕〔大石過曲〕

〔本宮賺〕〔梁州賺〕（以上南呂過曲）

〔賺〕〔南呂近詞〕

〔本宮賺〕（越調過曲）

〔入賺〕（越調近詞）

〔紅繡鞋〕〔紅芍藥〕（以上中呂過曲）

〔紅衫兒〕（南呂過曲）

〔青哥兒〕（僊呂過曲）

〔四邊靜〕（正宮過曲）

〔水僊子〕（黃鐘過曲）

〔禿廝兒〕〔梅花酒〕（以上越調過曲）

〔綿搭絮〕（越調近詞）

〔梧葉兒〕（商調過曲）

〔五供養〕（雙調過曲）

〔沉醉東風〕〔雁兒落〕〔步步嬌〕（以上僊呂入雙調過曲）

〔貨郎兒〕〔附錄過曲〕

其有古詞曲所未見，而可知其出于古者，如下：

〔紫蘇丸〕（僊呂過曲）《事物紀原》（卷九）《吟叫》條：「嘉祐末，仁宗上僊，……四海遏密，故市井初有叫果子之戲。蓋自至和嘉祐之間，叫〔紫蘇丸〕，故市人採泊樂工杜人經十叫子始也。京師凡賣一物，必有聲韻，其吟哦俱不同」，故市人採

九九

宋元戲曲史

十四、南戲之淵源及時代

其聲調，間以詞章，以爲戲樂也。」則〔紫蘇丸〕乃北宋叫聲之遺，南宋賺詞中，猶有此曲，見第四章。

〔好女兒〕〔縷縷金〕〔越恁好〕（均中呂過曲）均見第四章所錄南宋賺詞。

〔耍鮑老〕（中呂過曲），又（黃鐘過曲）〔鮑老催〕（黃鐘過曲）見第八章〔鮑老兒〕條。

〔合生〕（中呂過曲）見第六章。

〔杵歌〕（中呂過曲）〔園林杵歌〕（越調過曲）《事物紀原》（卷九）有《杵歌》一條；又《武林舊事》（卷二）舞隊中有《男女杵歌》。

〔大迓鼓〕（南呂過曲）見第三章。

〔劉袞〕（南呂過曲）〔山東劉袞〕〔僥呂入雙調過曲〕《武林舊事》（卷四）雜劇三甲，內中祇應一甲五人，內有次淨劉袞。又（卷二）舞隊中有《劉袞》，又金院本名目中有《調劉袞》一本。

〔太平歌〕（黃鐘過曲）南宋官本雜劇段數，《錢手帕纍》下，注小字〔太平歌〕。

〔蠻牌令〕（越調過曲）見第八章〔六國朝〕條。

〔四國朝〕（雙調引子）見第八章〔六國朝〕條。

〔破金歌〕〔僥呂入雙調過曲〕此詞云破金，必南宋所作也。

〔中都俏〕〔附錄過曲〕案金以燕京爲中都。元世祖至元元年，又改燕京爲中都，九年改大都，則此爲金人或元初遺曲也。

以上十八章，其爲古曲或自古曲出，蓋無可疑。此外想尚不少。總而計之，則南曲五百四十三章中，出于古曲者凡二百六十章，幾當全數之半；而北曲之出于古曲者，不過能舉其三分之一，可知南曲淵源之古也。

100

宋元戲曲史

十四、南戲之淵源及時代

南戲之曲名，出于古典者其多如此。至其配置之法，一齣中不以一宮調之曲爲限，頗似諸宮調。其有一出首尾，祇用一曲，終而復始者，又頗似北宋之傳踏。又《琵琶記》中第十六齣，有大曲一段，凡七遍，雖失其曲名，且其各遍之次序與宋大曲不盡合，要必有所出。可知南戲之曲，亦綜合舊曲而成，并非出于一時之創造也。

更以南戲之材質言之，則本于古者更多。今日所存最古之南戲，僅《荊》《劉》《拜》《殺》與《琵琶記》五種耳。《荊》謂《荊釵》，《劉》謂《白兔》，《拜》謂《拜月》《殺》謂《殺狗》二記。此四本與《琵琶》均出于元明之間（見下），然其源頗古。施惠山《矩齋雜記》云：「傳奇《荊釵記》，醜詆孫汝權。按汝權，宋名進士，有文集，尚氣誼，王梅溪先生好友也。梅溪劾史浩八罪，汝權慫恿之，史氏切齒，故入傳奇，謬其事以污之。溫州周天錫字懋寵，嘗辨其誣。見《竹懶新著》。」施氏之說，信否不可知，要足備參考也。《白兔記》演李三娘事，然元劉唐卿已有《李三娘麻地捧印》雜劇，則亦非創作矣。《殺狗》二記，則元蕭德祥有《王翛然斷殺狗勸夫》雜劇。《拜月》之先，已有關漢卿《閨怨佳人拜月亭》、王實甫《才子佳人拜月亭》二劇。《琵琶》則陸放翁既有「滿村聽唱蔡中郎」之句；而金人院本名目，亦有《蔡伯喈》一本。又祝允明《猥談》謂：南戲「余見舊牒，其時有趙閎夫榜禁，頗述名目，如《趙貞女蔡二郎》等，亦不甚多。」余案元岳伯川《呂洞賓度鐵拐李岳》雜劇，第二折〔煞尾〕云：「你學那守三貞趙貞女，羅裙包土將墳臺建。」則其事正與《琵琶記》中之趙五娘同。岳伯川元初人，則元初確有此南戲矣。且今日《琵琶記》傳本第一齣末，有四語，末二語云：「有貞有烈趙貞女，全忠全孝蔡伯喈。」此四語實與北劇之題目正名相同。則雖今本《琵琶記》，其初亦當名《趙貞女》或《蔡伯喈》，而《琵琶》之名，乃由後人追改，則不徒用其事，且襲其名矣。然則今日所傳最古之南戲，其故事關目，皆有所由來，視元雜劇對古劇之關係，更爲親密也。

南戲始于何時，未有定說。明祝允明《猥談》《續說郛》卷四十六）云：「南戲出

宋元戲曲史

十四、南戲之淵源及時代

于宣和之後，南渡之際，謂之溫州雜劇。予見舊牒，其時有趙閎夫榜禁，頗述名目，如《趙真女蔡二郎》等，亦不甚多。」云云。其言「出于宣和之後」，不知何據。以余所考，則南戲當出于南宋之戲文，與宋雜劇無涉；唯其與溫州相關繫，則不可誣也。戲文二字，未見于宋人書中，然其源則出于宋季。元周德清《中原音韻》云：「南宋都杭，吳興與切鄰，故其戲文如《樂昌分鏡》等，唱念呼吸，皆如約韻。」(謂沈約韻)此但渾言南宋，不著其爲何時。劉一清《錢唐遺事》則云：「賈似道少時，佻健尤甚。自入相後，猶微服閑行，或飲于伎家。至戊辰己巳間，《王煥》戲文盛行于都下，始自太學，有黃可道者爲之。」則戲文于度宗咸淳四五年間，既已盛行，識者曰：若見永嘉人作相，國當亡。葉子奇《草木子》則云：「俳優戲文，始于王魁，永嘉人作之。」其後元朝南戲盛行，及當亂，北院本特盛，南戲遂絕。」案宋官本雜劇中，有《王魁三鄉題》，其翻爲戲文，不知始于何時，要在宋亡前百數十年及宋將亡，乃永嘉陳宜中作相。其後元朝南戲盛行，及當亂，北院本特盛，南戲遂絕。」

間。至以戲文爲永嘉人所作，亦非無據。案周密《癸辛雜志》別集上，紀溫州樂清縣僧祖傑，楊髡之黨，（中略）旁觀不平，乃撰爲戲文以廣其事。又撰《琵琶記》之高則誠亦溫州永嘉人。葉盛《菉竹堂書目》，有《東嘉韞玉傳奇》。則宋元戲文大都出于溫州。然則葉氏永嘉始作之言，祝氏「溫州雜劇」之說，其或信矣。元一統後，南戲與北雜劇并行。《青樓集》云：「龍樓景、丹墀秀，皆金門高之女，俱有姿色，專工南戲。」《錄鬼簿》謂：「南北調合腔，自沈和甫始。」又云：「蕭德祥，凡古文俱隱括爲南曲，街市盛行，又有南曲戲文等。」以南曲戲文四字連稱，則南戲出于宋末之戲文，固昭昭矣。

然就現存之南戲言之，則時代稍後。後人稱《荊》《劉》《拜》《殺》，爲元四大家。明無名氏亦以《荊釵記》爲柯丹邱撰，世亦傳有元刊本。(貴池劉氏有之，余未見。然聞繆藝風秘監言，中有制義數篇，則爲洪武後刊本明矣。)然柯敬仲未聞以製曲稱，想舊本當題丹邱子或丹邱先生撰。丹邱子者，明寧獻王道號也。(《千頃堂書目》，有丹

宋元戲曲史

十四、南戲之淵源及時代

作《琵琶》者，人人皆知其爲高則誠。然其名則或以爲高拭，或以爲高明；其字確乎可知者，唯《琵琶》一記耳。

是否出君美手，尚屬疑問，唯就曲文觀之，定爲元人之作，當無大謬。而其撰人與時代，事，有《古今硯話》編成一集，而無一語及《拜月亭》。雖《錄鬼簿》但錄雜劇，不錄南戲，然其人苟有南戲或院本，亦必及之。如范居中、屈彥英、蕭德祥等是也。則《拜月》所撰。君美杭人，卒于至順、至正間。然《錄鬼簿》謂君美詩酒之暇，唯以塡詞和曲爲十種曲》中者，易名《幽閨記》，則明王元美、何元朗、臧晉叔等皆以爲元施君美（惠）記》據《靜志居詩話》（卷四）則爲徐畹所作，畹字仲由，淳安人，洪武初徵秀才，至藩省辭歸。則其人至明初尚存，其製作之時，在元在明已不可考矣。《拜月亭》（其刻于《六邱子《太和正音譜》二卷，譜中亦自稱丹邱先生。其實此書，乃寧獻王撰，故書中著錄，訖于明初人也。）後人不知，見丹邱二字，即以爲敬仲耳。《白兔記》不知撰人。《殺狗

則或以爲則誠，或以爲則成。蔣仲舒《堯山堂外記》（卷七十六）：「高拭字則成，作《琵琶記》者。或謂方谷眞據慶元時，有高拭者，避地鄞之櫟社，以詞曲自娛。（中略）案高明，溫州瑞安人，以《春秋》中至正乙酉第，其字則誠，非則成也。或曰二人同時同郡，字又同音，遂誤耳。」以上皆蔣氏說。朱竹垞《靜志居詩話》，于高明條下，引《外紀》之說，復云：「涵虛子曲譜，掩前後。有高拭而無高明，則蔣氏之言，或有所據。」云云。余案元刊本張小山《北曲聯樂府》，前有海粟馮子振、燕山高拭題詞，此即涵虛子曲譜中之高拭。《琵琶》乃南曲戲文，則其作者自當爲永嘉之高明，而非燕山之高拭。況明人中如姚福《青溪暇筆》、田藝蘅《留青日札》，皆以作《琵琶》者爲高明，當不謬也。既爲高明，則其字自當爲則誠，而非則成。至其作《琵琶記》之時代，則據《青溪暇筆》及《留青日札》，均謂在寓居櫟社之後。其寓居櫟社，據《留青日札》及《列朝詩集》，又在方國珍降元之後。按國珍

降元者再,其初降時,尚未據慶元,其再降則在至正十六年;則此記之作,亦在至正十六年以後矣。然《留青日札》又謂高皇帝微時,嘗奇此戲。案明太祖起兵在至正十二年閏三月,若微時已有此戲,則當成于十二年以前。又《日札》引一說,謂:「初東嘉以伯喈爲不忠不孝,夢伯喈謂之曰:『公能易我爲全忠全孝,當有以報公。』遂以全忠全孝易之,東嘉後果發解。」案則誠中進士第,在至正五年;則成書又當在五年以前。然明人小說所載,大抵無稽之説,寧從《青溪暇筆》及《留青日札》前説,謂成書于避地櫟社之後,爲較妥也。

由是觀之,則現存南戲,其最古者,大抵作于元明之間。而《草木子》反謂『元朝南戲盛行,及當亂,北院本(此謂元人雜劇)特盛,南戲遂絶』者,果何説歟?曰:葉氏所記,或金華一地之事。然元代南戲之盛,與其至明初而衰息,此亦事實,不可誣也。

沈氏《南九宮譜》所選古傳奇,如《劉盼盼》《王煥》《韓壽》《朱買臣》《古西廂》《王魁》《孟姜女》《冤家債主》《玩江樓》《李勉》《燕子樓》《鄭孔目》《墻頭馬上》《司馬相如》《進梅諫》《詐妮子》《復落倡》《崔護》等,其名各與宋雜劇段數、金院本名目、元人雜劇相同,復與明代傳奇不類,疑皆元人所作南戲。此外命名相類者,亦尚有二十餘種,亦當爲同時之作也。而自明洪武至成、弘間,則南戲反少。沈德符《萬曆野獲編》(卷二十五)原明之南曲,謂『《四節》《連環》《綉襦》之屬,出于成、弘間,始爲時所稱』,則元明之間,南曲一時衰熄,事或然也。觀明初曲家所作,雜劇多而傳奇絶少,或足證此事歟?

宋元戲曲史

十四、南戲之淵源及時代

一〇四

宋元戲曲史

十五、元南戲之文章

元之南戲,以《荆》《劉》《拜》《殺》並稱,得《琵琶》而五,此五本尤以《拜月》《琵琶》為眉目,此明以來之定論也。元南戲之佳處,亦一言以蔽之,曰自然而已矣。申言之,則亦不過一言,曰有意境而已矣。元代南北二戲,佳處略同。故元南戲之佳處,亦一言以蔽之,曰有意境而已矣。此由地方之風氣及曲之體製使然。而元曲之能事,則南戲清柔曲折,此外殆無區別。唯北劇悲壯沈雄,固未有間也。

元人南戲,推《拜月》《琵琶》。明代如何元朗、臧晉叔、沈德符輩,皆謂《拜月》出《琵琶》之上。然《拜月》佳處,大都蹈襲關漢卿《閨怨佳人拜月亭》雜劇,但變其體製耳。明人罕睹關劇,又尚南曲,故盛稱之。今舉其例,資讀者之比較焉。

關劇第一折:

〔油葫蘆〕分明是風雨催人辭故國,行一步一太息,兩行愁淚臉邊垂。一點雨間一行凄惶淚,一陣風對一聲長吁氣。百忙裏一步一撒,索與他一步一提。這一對繡鞋兒分不得幫和底,稠緊緊粘糚糚帶著淤泥。

南戲《拜月亭》第十三齣:

〔剔銀燈〕(老旦)迢迢路不知是那裏?前途去安身在何處?(旦)一點點雨間著一行行凄惶淚,一陣陣風對著一聲聲愁和氣。(合)雲低,天色向晚,子母命存亡,兀自尚未知。

〔攤破地錦花〕(旦)繡鞋兒分不得幫和底,一步步提,百忙裏褪了跟兒。(老旦)冒雨衝風,帶水拖泥。(合)步遲遲,全沒些氣和力。

又如《拜月》南戲中第三十二齣,實為全書中之傑作;然大抵本于關劇第三折。今先錄關劇一段如下:

105

宋元戲曲史

十五、元南戲之文章

（旦做入房裏科）（小旦云了）夜深也，妹子你歇息去波，我也待睡也。（小旦云了）梅香安排香桌兒去，我去燒炷夜香咱。（梅香云了）

〔伴讀書〕你靠欄檻臨臺榭，我準備名香爇，心事悠悠憑誰説，祇除向金鼎焚龍麝，與你殷勤參拜遙天月，此意也無別。

〔笑和尚〕韻悠悠比及把角品絶，碧熒熒投至那鐙兒滅，薄設設衾共枕空舒設，冷清清不恁迭，閑遙遙生枝節，悶懨懨怎捱他如年夜？

（梅香云了）（做燒香科）

〔倘秀才〕天那！這一炷香，則願削減俺尊君狠切。這一炷香，則願俺那抛閃下的男兒較些。那一個耶娘不間疊，不似俺忒陣嚌劣缺。

（做拜月科，云）願天下心厮愛的夫妻，永無分離，教俺兩口兒早得團圓！（小旦云了）（做羞科）

〔叨叨令〕元來你深深的花底將身兒遮，搭搭的背後把鞋兒捻，澀澀的輕把我裙兒拽，熅熅的羞得我腮兒熱。小鬼頭，直到撞破我也末哥，直到撞破我也末哥，我一星星都索從頭兒説。（小旦云了）妹子，你不知我兵火中多得他本人氣力來，我已此忘不下他。（小旦云了）（打悲科）恁姐夫姓蔣名世隆，字彥通，如今二十三歲也。（小旦打悲科）（做猛問科）

〔倘秀才〕來波！我怨感、我合哽咽；不剌，你啼哭，你爲甚迭？（小旦云了）你莫不元是俺男兒舊妻妾？阿！是是是！當時祇爭個字兒別，我錯呵了應者。

（小旦云了）你兩個是親弟兄？（小旦云了）（做歡喜科）

〔呆古朵〕似恁的呵，咱從今後越索著疼熱，休想似在先時節！你又是我妹妹、姑姑，我又是你嫂嫂、姐姐。（小旦云了）這般者，俺父母多宗派，您兄弟無枝葉，從今後休從俺耶娘家根腳排，祇做俺兒夫家親眷者。

（小旦云了）若說著俺那相別呵，話長！

【三煞】他正天行汗病，換脉交陽，那其間被俺耶把我橫拖倒拽在招商舍，硬廝強扶上走馬車。誰想舞燕啼鶯，翠鸞嬌鳳，撞著猛虎獰狼，蝎蝎頑蛇。又不敢號咷悲哭，又不敢囑咐丁寧，空則索感嘆傷嗟！據著那凄涼慘切，一霎兒似痴呆。他便似烈焰飄風，劣心卒性；怎禁他後擁前推，亂棒胡茄。阿！誰無個老父，誰無個尊君，誰無個親耶。從頭兒看來，都不似俺那狠爹爹。

【二煞】則就裏先肝腸眉黛千千結，煙水雲山萬萬疊。他把世間毒害收拾徹，我將天下憂愁結攬絕。（小旦云了）沒盤纏，在店舍，有誰人，廝抬貼？那蕭疏，那凄切，生分離，廝拋撇。從相別，那時節，音書無信音絕。我這些時眼跳腮紅耳輪熱，眠夢交雜不寧貼，您哥哥暑濕風寒縱較些，多被那煩惱憂愁上斷送也。（下）

【尾】

宋元戲曲史

十五、元南戲之文章

《拜月》南戲第三十二齣，全從此出，而情事更明白曲盡，今亦錄一段以比較之。

（旦）呀！這丫頭去了！天色已晚，祗見半彎新月，斜挂柳梢，不免安排香案，對月禱告一番，爭些誤了。

【二郎神慢】拜星月，寶鼎中明香滿爇。（小旦潛上聽科）（旦）上蒼！這一炷香呵！願我拋閃下的男兒疾效些，得再睹同歡同悅！（小旦）悄悄輕把衣袂拽，却不道小鬼頭心動也。（走科）（旦）妹子到那裏去？（小旦）我也到父親行去說。（旦扯科）（小旦）放手！我這迴定要去。（旦跪科）妹子饒過姐姐罷。（小旦）姐姐請起，那嬌怯，無言俛首，紅暈滿腮頰。

【鶯集御林春】恰才的亂掩胡遮，事到如今漏泄，姊妹心腸休見別，夫妻每是些周折。（旦）教我難推恁阻，罷！妹子我一星星對伊仔細從頭說。（小旦）姐姐，他姓什麼？

107

(旦)姓蔣。(小旦)呀!他也姓蔣?叫做什麼名字?(旦)世隆名。(小旦)呀!他家在那裏?(旦)中都路是家。(小旦)呀!姐姐,你怎麼認得他?他是什麼樣人?(旦)是我男兒受儒業。
(前腔)(小旦悲科)聽說罷姓名家鄉,這情苦意切。悶海愁山,將我心上撇,不由人不泪珠流血。(旦)我淒惶是正理,祇合此愁休對愁人說。妹子!你啼哭爲何因,莫非是我男兒舊妻妾?
(前腔)(小旦)他須是瑞蓮親兄。(旦)呀!元來是令兄。(小旦)爲軍馬犯闕。(旦)是!我曉得了,散失忙尋相應者,那時節祇爭個字兒差迭。妹子,和你比先前又親,自今越更著疼熱,你休隨著我跟脚,久已後是我男兒那枝葉。
(前腔)(小旦)我須是你妹妹、姑姑,你是我嫂嫂又是姐姐。未審家兄和你因甚別,兩分離是何時節?(旦)正遇寒冬冷月,恨爹爹將奴拆散在招商舍。(小旦)

宋元戲曲史　　　　　　　　　　　　十五、元南戲之文章　　　　一〇八

你如今還思量著他麼?(旦)思量起痛心酸,那其間染病耽疾。(小旦)那時怎生割捨得撇了?(旦)是我男兒,教我怎割捨。
(四犯黃鶯兒)(小旦)他直恁太情切,你十分忒軟怯,眼睜睜忍相拋撇。(旦)枉自怨嗟,無可計設,當不過他搶來推去望前拽。(合)意似虺蛇,性似蝎螫,一言如何訴說。
(前腔)(小旦)流水一似馬和車,頃刻間途路賒,他在窮途逆旅應難捨。(旦)那時節呵,囊篋又竭,藥食又缺,他那裏悶懨懨捱不過如年夜。(合)寶鏡分裂,玉釵斷折,何日重圓再接。
(尾)自從別後信音絕,這些時魂驚夢怯,莫不是煩惱憂愁將人斷送也。

細較南北二戲,則漢卿雜劇固酣暢淋漓;而南戲中二人對唱,亦宛轉詳盡。情與詞偕,非元人不辦。然則《拜月》縱不出于施君美,亦必元代高手也。

宋元戲曲史

十五、元南戲之文章

《拜月亭》南戲,前有所因。至《琵琶》則獨鑄偉詞,其佳處殆兼南北之勝。今錄其《吃糠》一節,可窺其一斑。

〔商調過曲〕〔山坡羊〕(旦)亂荒荒不豐稔的年歲,遠迢迢不迴來的夫婿,急煎煎不耐煩的二親,軟怯怯不濟事的孤身體。思之,虛飄飄命怎期,難捱,實丕丕災共危。衣典盡寸絲不挂體,幾番撅死了奴身己,爭奈沒主公婆教誰看取。

〔前腔〕滴溜溜難窮盡的珠淚,亂紛紛難寬解的愁緒,骨崖崖難扶持的病身,戰兢兢難捱過的時和歲。這糠,我待吃你呵,教奴怎生吃?思量起來不如奴先死,圖得不知親死時。我待不吃你呵,教奴怎忍飢?思之,虛飄飄命怎期,難捱,實丕丕災共危。奴家早上,安排些飯與公婆吃,豈不欲買些鮭菜,爭奈無錢可買。不想公婆抵死埋怨,祗道奴家背他自吃了甚麼東西,不知奴家吃的是米膜糠秕。又不敢教他知道,便使他埋怨殺我,我也不敢分說。苦,這些糠秕,怎生吃得下!(吃吐科)

〔雙調過曲〕〔孝順歌〕(旦)嘔得我肝腸痛,珠淚垂,喉嚨尚兀自牢嗄住。糠那!你遭礱,被椿杵,篩你簸揚你,吃盡控持,好似奴家身狼狽,千辛萬苦皆經歷。苦人吃著苦滋味,兩苦相逢,可知道欲吞不去。(外淨潛上覷科)

〔前腔〕(旦)糠和米,本是相依倚,被簸揚作兩處飛。一貴與一賤,好似奴與夫婿,終無見期。丈夫便是米呵,米在他方沒處尋;奴家便似糠呵,怎的把糠來救得人饑餒?好似兒夫出去,怎的教奴供膳得公婆甘旨?(外淨潛下科)

〔前腔〕(旦)思量我生無益,死又值甚底,不如忍飢死了為怨鬼。祗一件公婆老年紀,靠奴家相依倚,祗得苟活片時。片時苟活雖容易,到底日久也難相聚。漫把糠來相比。這糠尚兀自有人吃,奴家的骨頭,知他埋在何處?(外淨上)(淨云)媳婦,你在這裏吃甚麼?(旦云)奴家不曾吃甚麼。(淨搜奪科)(旦云)婆婆你吃

不得！（外云）咳！這是甚麼東西？

（前腔）（旦）這是谷中膜，米上皮。（外云）呀！這便是糠，要他何用？（旦）將來礱簸可療飢。（净云）咦！這糠祇好將去喂猪狗，如何把來自吃。（旦）嘗聞古賢書，狗彘食人食，也強如草根樹皮。（外净云）恁的苦澀東西，怕不噎壞了你。（旦）嚙雪吞氈，蘇卿猶健，餐松食柏，到做得神僊侶。這糠呵！縱然吃些何慮。（净云）阿公，你休聽他說謊，這糠如何吃得？（旦）爹媽休疑，奴須是你孩兒的糟糠妻室。（外净看，哭科）媳婦，我元來錯埋怨了你，兀的不痛殺我也。

此一齣實爲一篇之警策，竹垞《静志居詩話》，謂聞則誠填詞，夜案燒雙燭，填至《吃糠》一齣，句云「糠和米本一處飛」，雙燭花交爲一。吳舒鳧《長生殿傳奇序》，亦謂則誠居櫟社沈氏樓，清夜案歌，几上蠟燭二枚，光交爲一，因名其樓曰瑞光。此事固屬附會，可知自昔皆以此齣爲神來之作。然記中筆意近此者，亦尚不乏。此種筆墨，明

宋元戲曲史

十五、元南戲之文章

以後人全無能爲役，故雖謂北劇南戲限于元代，可也。

一一〇

十六、餘論

一

由此書所研究者觀之，知我國戲劇，漢魏以來，與百戲合，至唐而分爲歌舞戲及滑稽戲二種。宋時滑稽戲尤盛，又漸藉歌舞以緣飾故事，于是向之歌舞戲，不以歌舞爲主，而以故事爲主。至元雜劇出而體製遂定，南戲出而變化更多。于是我國始有純粹之戲曲；然其與百戲及滑稽戲之關係，亦非全絕。此于第八章論古劇之結構時，已略及之。元代亦然。意大利人馬哥樸祿《遊記》中，記元世祖時曲宴禮節云：「宴畢徹案，伎人入，優戲者，奏樂者，倒植者，弄手技者，皆呈藝于大汗之前，觀者大悅。」則元時戲劇，亦與百戲合演矣。明代亦然。呂毖《明宮史》（木集）謂：「鐘鼓司過錦之戲，約有百回，每回十餘人不拘。濃淡相間，雅俗并陳，全在結局有趣。如說笑話之類，又如雜百戲，雖在今日，猶與戲劇未嘗全無關係也。

二

由前章觀之，則北劇、南戲，皆至元而大成，其發達，亦至元代而止。嗣是以後，則明初雜劇，如谷子敬、賈仲名輩，矜重典麗，尚似元代中葉之作。至仁、宣間，而周憲王有燉，最以雜劇知名，其所著見于《也是園書目》者，共三十種。即以平生所見者論，其所自刊者九種，刊于《雜劇十段錦》者十種，而一種複出，共得十八種。其詞雖諧穩，然元人生氣，至是頓盡；且中頗雜以南曲，而每折唱者不限一人，已失元人法度矣。此後唯王渼陂九思、康對山海，皆以北曲擅場。而二人所作《杜甫遊春》《中山狼》二劇，均鮮動人之處。徐文長渭之《四聲猿》，雖有佳處，然不逮元人遠甚。至明季所謂雜劇故事之類，各有引旗一對，鑼鼓送上。所裝扮者，備極世間騙局俗態，并閭閻拙婦駿男，及市井商匠刁賴詞訟雜耍把戲等項。」則與宋之雜扮略同。至雜耍把戲，則又兼及

宋元戲曲史

十六、餘論

如汪伯玉道昆、陳玉陽與郊、梁伯龍辰魚、梅禹金鼎祚、王辰玉衡、卓珂月人月所作，蒐于《盛明雜劇》中者，既無定折，又多用南曲，其詞亦無足觀。南戲亦然。此戲明中葉以前，作者寥寥，至隆、萬後始盛，而尤以吳江沈伯英璟、臨川湯義仍顯祖為巨擘。沈氏之詞，以合律稱，而其文則庸俗不足道。湯氏才思，誠一時之雋，然較之元人，顯有人工與自然之別。故余謂北劇南戲限于元代，非過為苛論也。

三

雜劇、院本、傳奇之名，自古迄今，其義頗不一。宋時所謂雜劇，其初始專指滑稽戲言之。孔平仲《談苑》(卷五)：「如作雜劇，打猛諢人，却打猛諢出。」《夢粱錄》亦云：「雜劇全用故事，務在滑稽。」故第二章所集之滑稽戲，宋人恆謂之雜劇，此雜劇最初之意也。至《武林舊事》所載之官本雜劇段數，則多以故事為主，與滑稽戲截然不同；而亦謂之雜劇，蓋其初本為滑稽戲之名，後擴而為戲劇之總名也。元雜劇又與宋官本雜劇截然不同。至明中葉以後，則以戲曲之短者為雜劇，其折數則自一折以至六七折皆有之，又捨北曲而用南曲，又非元人所謂雜劇矣。

院本之名義亦不一。金之院本，與宋雜劇略同。元人既創新雜劇，而又有院本，則院本殆即金之舊劇也。然至明初，則已有謂元雜劇為院本者，如《草木子》所謂『北院本特盛，南戲遂絕』者，實謂北雜劇也。顧起元《客座贅語》謂：『南都萬曆以前，則用教坊打院本，乃北曲四大套者』。此亦指北雜劇言之也。然明文林《琅琊漫鈔》(《苑錄彙編》卷一百九十七)所紀太監阿丑打院本事，與《萬曆野獲編》(卷六十二)所紀郭武定家優人打院本，皆與唐宋以來之滑稽戲同，則猶用金元院本之本義也。但自明以後，大抵謂北戲或南戲為院本。《野獲編》謂『逮本朝院本久不傳，今尚稱院本者，猶沿宋元之舊也。金章宗時，董解元《西廂》尚是院本模範』云云。其以《董西廂》為院本，

本固誤；然可知明以後所謂院本，實與戲曲之意無異也。傳奇之名，實始于唐。唐裴鉶所作《傳奇》六卷，本小說家言，為傳奇之第一義也。至宋則以諸宮調為傳奇，《武林舊事》所載諸色伎藝人，諸宮調傳奇，有高郎婦、黃淑卿、王雙蓮、袁太道等。《夢粱錄》亦云：「說唱諸宮調，昨汴京有孔三傳，編成傳奇靈怪入曲說唱。」即《碧雞漫志》所謂『澤州孔三傳，首唱諸宮調古傳，士大夫皆能誦之』者也。則宋之傳奇，即諸宮調，與戲曲亦無涉也。元人則以元雜劇為傳奇。又楊鐵崖《元宮詞》云：「《尸諫靈公》演傳奇，一朝傳到九重知。奉宣齎與中書省，諸路都教唱此詞。」案《尸諫靈公》乃鮑天祐所撰雜劇，則元人均以雜劇為傳奇也。至明則以戲曲之長者為傳奇，（如沈璟《南九宮譜》等）以與北雜劇相別。乾隆間，黃文暘編《曲海目》，遂分戲曲為雜劇、傳奇二種，余曩作《曲錄》從之。蓋傳奇之名，至明凡四變矣。

宋元戲曲史

十六、餘論

戲文之名，出于宋元之間，其意蓋指南戲。明人亦多用此語，意亦略同。唯《野獲編》始云：「自北有《西廂》，南有《拜月》，雜劇變為戲文。以至《琵琶》，遂演為四十餘折，幾倍雜劇。」則戲曲之長者，不問北劇南戲，皆謂之戲文。意與明以後所謂傳奇無異。而戲曲之長者，北少而南多，故亦恒指南戲。要之意義之最少變化者，唯此一語耳。

四

至我國樂曲與外國之關係，亦可略言焉。三代之頃，廟中已列夷蠻之樂。漢張騫之使西域也，得《摩訶兜勒》之曲以歸。至晉呂光平西域，得龜茲之樂，而變其聲。魏太武平河西得之，謂之西涼樂，魏周之際，遂謂之國伎。龜茲之樂，亦于後魏時入中國。至齊周二代，而胡樂更盛。《隋志》謂：「齊後主唯好胡戎樂，耽愛無已，于是繁手淫聲，爭新哀怨，故曹妙達、安未弱、安馬駒之徒，至有封王開府者。（曹妙達之祖曹婆

一一三

宋元戲曲史

十六、餘論

羅門，受琵琶曲于龜茲商人，蓋亦西域人也。）遂服簪纓而爲伶人之事。後主亦能自度曲，親執樂器，悅玩無厭，使胡兒閹官之輩，齊唱和之。」北周亦然。太祖輔魏之時，得高昌伎，教習以備饗宴之禮。及武帝大和六年，羅掖庭四夷樂，其後帝娉皇后于北狄，得其所獲康國、龜茲等樂，更雜以高昌之舊，故齊周二代，并用胡樂。至隋初而太常雅樂，并用胡聲，而龜茲之八十四調，遂由蘇祗婆鄭譯而顯。當時九部伎，除清樂、文康爲江南舊樂外，餘七部皆胡樂也。有唐仍之。其大曲，法曲，大抵胡樂，而龜茲之八十四調尤爲盛行。宋教坊之十八調，亦唐之遺物。故南北曲之聲，皆來自外國。而曲亦有自外國來者，其出于大曲，法曲等，自唐以前入中國者，且勿論；即北曲之十二宮調，與南曲之十三宮調，又宋教坊十八調之遺物也。

以宋以後言之，則徽宗時蕃曲復盛行于世。吳曾《能改齋漫錄》（卷一）云：徽宗『政和初，有旨立賞錢五百千，若用鼓板改作北曲子，并著北服之類，并禁止支賞。其後民間不廢鼓板之戲，第改名太平鼓』云云。至紹興年間，有張五牛大夫聽動鼓板，中有〔太平令〕，因撰爲賺。（見上）則北曲中之〔太平令〕與南曲中之〔太平歌〕，皆北曲子。又第四章所載南宋賺詞，其結構似北曲，而曲名似南曲者，亦當自蕃曲出。而南北曲之賺，又自賺詞出也。至宣和末，京師街巷鄙人，多歌蕃曲，名曰〔異國朝〕〔四國朝〕〔六國朝〕〔蠻牌序〕〔蓬蓬花〕等，其言至俚，一時士大夫皆能歌之（見上）。今南北曲中尚有〔四國朝〕〔六國朝〕〔蠻牌兒〕。此亦蕃曲，而于宣和時已入中原矣。至金人入主中國，而女真樂亦隨之而入。《中原音韻》謂：『〔女真〔風流體〕等樂章，皆以女真人音聲歌之。雖字有舛訛，不傷于音律者，不爲害也。』則北曲雙調中之〔風流體〕等，實女真曲也。此外如北曲黃鐘宮之〔者剌古〕、雙調之〔阿納忽〕〔古都白〕〔唐兀歹〕〔阿忽令〕，皆非中原之語，亦當爲女真或蒙古之曲也。

越調之〔拙魯速〕、商調之〔浪來裏〕，至于戲劇，則除《撥頭》一戲自西域人中國外，別無所聞。以上就樂曲之方面論之。

宋元戲曲史

十六、餘論

遼金之雜劇院本，與唐宋之雜劇，結構全同。吾輩寧謂遼金之劇，皆自宋往，而宋之雜劇，不自遼金來，較可信也。至元劇之結構，誠為創見，然創之者，實為漢人；而亦大用古劇之材料與古曲之形式，不能謂之自外國輸人也。

至我國戲曲之譯為外國文字也，為時頗早。如《趙氏孤兒》，則法人特赫爾特（Du Halde）實譯于一千七百六十二年，至一千八百三十四年，而裴利安（Julian）又重譯之。又英人大維斯（Davis）之譯《老生兒》在千八百十七年，其譯《漢宮秋》在千八百二十九年。又裘利安所譯，尚有《灰闌記》《連環計》《看錢奴》，均在千八百三四十年間。而拔殘（Bazin）氏所譯尤多，如《金錢記》《鴛鴦被》《賺蒯通》《合汗衫》《來生債》《薛仁貴》《鐵拐李》《秋胡戲妻》《倩女離魂》《黃粱夢》《昊天塔》《忍字記》《竇娥冤》《貨郎旦》，皆其所譯也。此種譯書，皆據《元曲選》；而《元曲選》百種中，譯成外國文者，已達三十種矣。

附錄　元戲曲家小傳

（今取有戲曲傳于今者爲之傳）

一、雜劇家

關漢卿，不知其爲名或字也。號已齋叟，大都人。金末，以解元貢于鄉，後爲太醫院尹；則亦未知其在金世歟？元世歟？元初，大名王和卿，滑稽佻達，傳播四方。中統初，燕市有一蝴蝶，其大異常，王賦〔醉中天〕小令，由是其名益著。漢卿與之善，王嘗以譏謔加之。漢卿雖極意還答，終不能勝。王忽坐逝，而鼻垂雙涕尺餘，人皆嘆駭。漢卿來吊唁，詢其由，或曰：「此玉箸也。」漢卿曰：「我道你不識，不是玉箸，是嚏。」咸發一笑。或戲漢卿云：「你被王和卿輕侮半世，死後方還得一籌。」凡六畜勞傷，則鼻中常流膿水，謂之嚏；又愛評人之過者，亦謂之嚏，故云爾。（《錄鬼簿》，參《輟耕錄》《鬼董跋》《堯山堂外紀》）

高文秀，東平人，府學生，早卒。（《錄鬼簿》）

鄭廷玉，彰德人。（同上）

白樸，字太素，一字仁甫，號蘭谷，隩州人。後居真定，故又爲真定人焉。祖，元遺山爲作墓表，所謂善人白公是也。父華，字文舉，號寓齋，仕金貴顯，爲樞密院判官，《金史》有傳。仁甫爲寓齋仲子，于遺山爲通家姓。甫七歲，遭壬辰之難，寓齋以事遠適。明年春，京城變，遺山遂挈以北渡。自是不茹葷血，人間其故，曰：「俟見吾親則如初。」嘗罹疫，遺山晝夜抱持，凡六日，竟于臂上得汗而愈。蓋視親子侄不啻過之。數年，寓齋北歸，以詩謝遺山云：「顧我真成喪家狗，賴君曾護落巢兒。」居無何，父子卜築于滹陽。律賦爲專門之學，而太素有能聲，爲後進之翹楚。未幾，生長見聞，學問博覽。然自幼經喪亂，遺山每遇之，必問爲學次第，嘗贈之詩曰：「元白通家舊，諸郎獨汝賢。」

一一六

倉皇失母，便有滿目山川之嘆。逮亡國，恒鬱鬱不樂，以故放浪形骸，期于適意。中統初，開府史公將以所業薦之于朝，再三遜謝，棲遲衡門，視榮利蔑如也。至元一統後，徙家金陵，從諸遺老放情山水間，日以詩酒優遊，用示雅志，詩詞篇翰，在在有之。後以子貴，贈嘉議大夫，掌禮儀院大卿。著有《天籟詞》二卷。（《金史·白華傳》《錄鬼簿》《元遺山文集》，王博文、孫大雅《天籟集序》）

馬致遠，號東籬，大都人，任江浙行省務官。（《錄鬼簿》）

李文蔚，真定人，江州路瑞昌縣尹。（同上）

李直夫，女直人，居德興府，一稱蒲察李五。（同上）

吳昌齡，西京人。（同上）

王實甫，大都人。（同上）

武漢臣，濟南府人。（同上）

宋元戲曲史

附錄　元戲曲家小傳　一一七

王仲文，大都人。（同上）

李壽卿，太原人，將仕郎除縣丞。（同上）

尚仲賢，真定人，江浙行省務官。（同上）

戴善甫，真定人，江浙行省務官。（同上）

紀君祥（一作天祥），大都人，與李壽卿、鄭廷玉同時。（同上）

楊顯之，大都人，與漢卿莫逆交。凡有珠玉，與公校之。（同上）

石君寶，平陽人。（同上）

李好古，保定人，或云西平人。（同上）

張國賓（一作國寶），大都人，即喜時營教坊句管。（同上）

石子章，大都人，與元遺山、李顯卿同時。（《錄鬼簿》《遺山集》《寓庵集》）

孟漢卿，亳州人。（《錄鬼簿》）

宋元戲曲史

附錄 元戲曲家小傳

李行道（一作行甫），絳州人。（同上）

王伯成，涿州人，有《天寶遺事》諸宮調行于世。（同上）

孫仲章，大都人，或云姓李。（同上）

岳伯川，濟南人，或云鎮江人。（同上）

康進之，棣州人，一云姓陳。（同上）

狄君厚，平陽人。（同上）

孔文卿，平陽人。（同上）

張壽卿，東平人，浙江省掾史。（同上）

李時中，大都人。（同上）

楊梓，字□□，海鹽人。至元三十年二月，元師征爪哇，公以招諭爪哇等處宣慰司官，隨福建行省平章政事伊克穆蘇，以五百餘人，船十艘先往招諭之。大軍繼進，爪哇降，公引其宰相昔剌難答吒耶等五十餘人來迎。後爲安撫總使，官至嘉議大夫，杭州路總管。致仕卒，贈兩浙都轉運使，上輕車都尉，追封弘農郡侯，諡康惠。公節俠風流，善音律，與武林阿里海涯之子雲石交善。雲石翩翩公子，所製樂府散套，駿逸爲當行之冠，即歌聲高引，可徹雲漢。而公獨得其傳。雜劇中有《豫讓吞炭》《霍光鬼諫》《敬德不伏老》，皆公自製，以寓祖父之意，特去其著作姓名耳。其後長公國材，少公次中，復與鮮于去矜交好。去矜亦樂府擅場，以故楊氏家僮千指，無不善南北歌調者；由是州人往往得其家法，以能歌名于浙右云。（《元史·爪哇傳》、元姚桐壽《樂郊私語》、明董谷《續澉水志》）

宮天挺，字大用，大名開州人。歷學官，除釣臺書院山長。爲權豪所中，事獲辨明，亦不見用，卒于常州。（《錄鬼簿》）

鄭光祖，字德輝，平陽襄陵人，以儒補杭州路吏。爲人方直，不妄與人交。病卒，火

一一八

宋元戲曲史

附錄 元戲曲家小傳

葬于西湖之靈芝寺。伶倫輩稱鄭老先生，皆知其爲德輝也。（同上）

范康，字子安，杭州人。明性理，善講解，能詞章，通音律。因王伯成有《李太白貶夜郎》，乃編《杜子美遊曲江》，一下筆即新奇，蓋天資卓異，人不可及也。（同上）

曾瑞，字瑞卿，大興人。自北來南，喜江浙人才之多，羨錢唐景物之盛，因而家焉。神采卓異，衣冠整肅，優遊于市井，灑然如神僊中人。志不屈物，故不願仕，自號褐夫。善丹青，能隱語、小曲，有《詩酒餘音》行于世。（同上）

喬吉（一作吉甫），字夢符，號笙鶴翁，又號惺惺道人，太原人。美容儀，能詞章，以威嚴自飭，人敬畏之。居杭州太乙宮前，有題西湖〔梧葉兒〕百篇，名公爲之序。江湖間四十年，欲刊行所作，竟無成事者。至正五年，病卒于家。嘗謂：『作樂府亦有法，鳳頭、豬肚、豹尾是也。大概起要美麗，中要浩蕩，結要響亮；尤貴在首尾貫串，意思清新，能若是，斯可以言樂府矣。』明李中麓輯其所作小令，爲《惺惺道人樂府》一卷，與《小山樂府》并刊焉。（《錄鬼簿》，參《輟耕錄》）

秦簡夫，初擅名都下，後居杭州。（《錄鬼簿》）

蕭德祥，號復齋，杭州人，以醫爲業。凡古文俱隱括爲南曲，街市盛行。所作雜劇外，又有南曲戲文等。（同上）

朱凱，字士凱，所編《昇平樂府》及《隱語》《包羅天地謎韻》皆大梁鍾嗣成爲之序。（同上）

王曄，字日華，杭州人。能詞章樂府，所製工巧。又嘗作《優戲錄》，楊鐵崖爲之序云：『侏儒奇偉之戲，出于古亡國之君。春秋之世，陵鑠大諸侯，後代離析文義，至侮聖人之言爲大劇，蓋在誅絕之法。而太史公爲滑戲者作傳，取其談言微中，則感世道者實深矣。錢唐王曄，集歷代之優辭有關于世道者，自楚國優孟而下，至金人玳瑁

一一九

宋元戲曲史

附錄 元戲曲家小傳

頭,凡若干條。太史公之旨,其有概于中者乎!予聞仲尼論諫之義有五,始曰諷諫,終日諷諫。且曰:吾從者諷乎!蓋以諷之效,從容一言之中,而龍逢、比干不獲稱良臣者之所不及也。及觀優之寓于諷者,如「漆城」「瓦衣」「雨稅」之類,皆一言之微,有迴天倒日之力,而勿煩乎牽裾、伏蒲之勃也。則優戲之寓諫之功,豈可少乎?他如安金藏之剖腸,申漸高之飲鴆,敬新磨之免戮疲令,楊花飛之易亂主于治,君子之論,且有謂臺官不如伶官。至其錫教及于彌侯解愁,其死也,足以愧北面二君者,則優世君子不能不三嗟于此矣。故吾于睢之編爲書如此,使覽者不徒爲軒渠一噱之助,則知睢之感,太史氏之感也歟!至正六年秋七月序。」(《錄鬼簿》《東維子文集》)

二、南戲家

施惠(一云姓沈),字君美,杭州人。居吳山城隍廟前,以坐賈爲業。巨目美髯,好談笑,詩酒之暇,唯以填詞和曲爲事。有《古今砌話》,編成一集,其好事也如此。(《錄鬼簿》)

高明,字則誠,溫州瑞安人(《玉山草堂雅集》《列朝詩集》皆云永嘉平陽人)。以《春秋》中至正乙酉第,授處州錄事,後改調浙江閫幕都事,轉江西行臺掾,又轉福建行省都事。初方國珍叛,省臣以則誠溫人,知海濱事,擇以自從。國珍就撫,欲留眞幕下,不從,即日解官,旅寓鄞櫟社沈氏,以詞曲自娛。明太祖聞其名,召之,以老病辭歸,卒于寧海。阿瑛選其詩,入《草堂雅集》;稱其長才碩學,皆當世名流。其爲無錫顧阿瑛玉山草堂、會稽楊維楨與東山趙汸作序送之。嘗有岳鄂王墓詩云:「莫向浙幕都事與歸溫州也。中州嘆黍離,英雄生死繫安危。內廷不下班師詔,絕漠全收大將旗。父子一門甘伏節,山河萬里竟分支。孤臣尚有埋身地,二帝遊魂更可悲!」又嘗作《烏寶傳》(謂鈔也),

一二〇

宋元戲曲史

附錄　元戲曲家小傳

雖以文為戲，亦有裨于世教。其卒也，孫德暘以詩哭之曰：「亂離遭世變，出處嘆才難。墜地文將喪，憂天寢不安！名題前進士，爵署舊郎官。一代儒林傳，真堪入史刊。」所著有《柔克齋集》。(《輟耕錄》《玉山草堂雅集》《東維子文集》《留青日札》《列朝詩集》《靜志居詩話》)

徐𡺚，字仲由，淳安人。明洪武初，徵秀才，至藩省辭歸。嘗謂吾詩文未足品藻，唯傳奇詞曲，不多讓古人。有《葉兒樂府》〔滿庭芳〕云：「烏紗裹頭，清霜籬落，黃葉林邱。愛的是青山舊友，喜的是綠酒新篘，相拖逗，金樽在手，爛醉菊花秋。」比于張小山、馬東籬，亦未多遜。有《巢松集》。(《靜志居詩話》)

附考：元代曲家，與同時人同姓名者不少。就見聞所及，則有三白貢，三劉時中，三趙天錫，二馬致遠，二趙良弼，二秦簡夫，二張鳴善。《中州集》有白貢，汴人，自上世以來至其孫淵，俱以經術著名，此一白貢也。元遺山《善人白公墓表》次子貢（即仁甫仲父），則隩州人，此又一白貢也。曲家之白無咎，亦名貢，姚際恒《好古堂書畫記》『白貢字無咎，大德間錢唐人』是也。《元史·世祖紀》：「以劉時中為宣慰使，安輯大理。」此一劉時中也。《遂昌雜錄》又有劉時中，名致。曲家之劉時中則號逋齋，洪都人，官學士，《陽春白雪》所謂洪劉時中者是也。(此與《遂昌雜錄》之劉時中時代略同，或係一人。)世祖公名頤字子期，其先府君宛邱公諱祐字天錫，為江浙行省照磨，此又一趙天錫武臣有趙天錫，冠氏人，《元史》有傳。《遂昌雜錄》謂今河南行省參事宛邱趙也。曲家之趙天錫，則汴梁人，官鎮江府判者也。馬致遠，其一製曲者，為大都人；一為金陵人，即見于《錄鬼簿》者也。秦簡夫，一名略，世祖大臣《元史》有傳；一為東平人，即見于《翠屏集》。趙良弼，一為陵川人，與元遺山同時；一為製曲者，即《錄鬼簿》所謂「見在都下擅名，近歲

一二二

宋元戲曲史

附錄　元戲曲家小傳

來杭』者也。張鳴善，一名擇，平陽人（或云湖南人），為江浙提學，謝病隱居吳江，見王逢《梧溪集》；一為揚州人，宣慰司令史，則製曲者也。元代曲家，名位既微，傳記更闕，恐世或疑為一人，故附著焉。

文華叢書

《文華叢書》是廣陵書社歷時多年精心打造的一套綫裝小型開本國學經典。選目均爲中國傳統文化之經典著作，如《唐詩三百首》《宋詞三百首》《古文觀止》《四書章句》《六祖壇經》《山海經》《天工開物》《歷代家訓》《納蘭詞》《紅樓夢詩詞聯賦》等，均爲家喻户曉、百讀不厭的名作。裝幀採用中國傳統的宣紙、綫裝形式，古色古香，精心編校，字體秀麗，版式疏朗，價格適中。經典名著與古典裝幀珠聯璧合，相得益彰，贏得了越來越多讀者的喜愛。現附列書目，以便讀者諸君選購。

文華叢書書目

書目

古詩源（三册）
四書章句（大學、中庸、論語、孟子）（二册）
史記菁華録（三册）
史略·子略（三册）
白雨齋詞話（三册）
白居易詩選（二册）
老子·莊子（三册）
列子（二册）
西廂記（插圖本）（二册）
宋元戲曲史（二册）
宋詞三百首（二册）
宋詞三百首（套色、插圖本）（二册）
宋詩舉要（三册）
李白詩選（簡注）（二册）
李商隱詩選（二册）
李清照集·附朱淑真詞（二册）

人間詞話（套色）（二册）
三字經·百家姓·千字文·弟子規（外二種）（二册）
三曹詩選（二册）
千家詩（二册）
小窗幽記（二册）
山海經（插圖本）（三册）
元曲三百首（二册）
元曲三百首（插圖本）（二册）
六祖壇經（二册）
天工開物（插圖本）（四册）
王維詩集（二册）
文心雕龍（二册）
文房四譜（二册）
片玉詞（套色、注評、插圖）（二册）
世説新語（二册）
古文觀止（四册）

文華叢書

書目 二

- 園冶（二冊）
- 裝潢志·賞延素心録（外九種）（二冊）
- 隨園食單（二冊）
- 遺山樂府選（二冊）
- 管子（四冊）
- 蕙風詞話（三冊）
- 墨子（三冊）
- 論語（附聖迹圖）（二冊）
- 樂章集（插圖本）（二冊）
- 學詩百法（二冊）
- 學詞百法（二冊）
- 戰國策（三冊）
- 歷代家訓（簡注）（二冊）
- 顏氏家訓（二冊）

- 荀子（三冊）
- 秋水軒尺牘（二冊）
- 姜白石詞（一冊）
- 珠玉詞·小山詞（二冊）
- 唐詩三百首（二冊）
- 唐詩三百首（插圖本）（二冊）
- 酒經·酒譜（二冊）
- 孫子兵法·孫臏兵法·三十六計（二冊）
- 格言聯璧（二冊）
- 浮生六記（二冊）
- 秦觀詩詞選（二冊）
- 笑林廣記（二冊）
- 納蘭詞（套色、注評）（二冊）
- 陶庵夢憶（二冊）
- 陶淵明集（二冊）
- 張玉田詞（二冊）
- 雪鴻軒尺牘（二冊）
- 曾國藩家書精選（二冊）

- 杜甫詩選（簡注）（二冊）
- 杜牧詩選（二冊）
- 辛棄疾詞（二冊）
- 呻吟語（四冊）
- 花間集（套色、插圖本）（二冊）
- 孝經·禮記（三冊）
- 近思録（二冊）
- 林泉高致·書法雅言（一冊）
- 東坡志林（二冊）
- 東坡詞（套色、注評）（二冊）
- 長物志（二冊）
- 孟子（附孟子聖迹圖）（二冊）
- 孟浩然詩集（二冊）
- 金剛經·百喻經（二冊）
- 周易·尚書（一冊）
- 茶經·續茶經（三冊）
- 紅樓夢詩詞聯賦（二冊）
- 柳宗元詩文選（二冊）

- 飲膳正要（二冊）
- 絶妙好詞箋（三冊）
- 菜根譚·幽夢影（二冊）
- 菜根譚·幽夢影·圍爐夜話（三冊）
- 閑情偶寄（四冊）
- 畫禪室隨筆附骨董十三説（二冊）
- 夢溪筆談（三冊）
- 傳統蒙學叢書（二冊）
- 傳習録（二冊）
- 搜神記（二冊）
- 楚辭（二冊）
- 經史問答（二冊）
- 經典常談（二冊）
- 詩品·詞品（二冊）
- 詩經（插圖本）（二冊）

★ 爲保證購買順利，購買前可與本社發行部聯繫

電話：0514-85228088

郵箱：yzglss@163.com